行楷入门

控笔训练

KONGBI XUNLIAN 华夏万卷|编| 吴玉生|书|

训练

上海交通大学出版社
SHANGHAI JIAO TONG UNIVERSITY PRESS

目 录

简笔画控笔练习（一）

横看成岭侧成峰

牧竖樵夫日往还

撒拨寒鱼上复沉

寒雨霏微时数点

基础线条控笔与笔画练习
横　　线

横线	①手腕定点,摆动腕部从左到右画横线,横末轻抬腕,注意笔尖不离纸,形成牵丝效果,再画下一条横线,如此往复。 ②横向线条较粗,连带线条较细。	扫码看视频	**训练目标** 横向线条运笔流畅度训练。

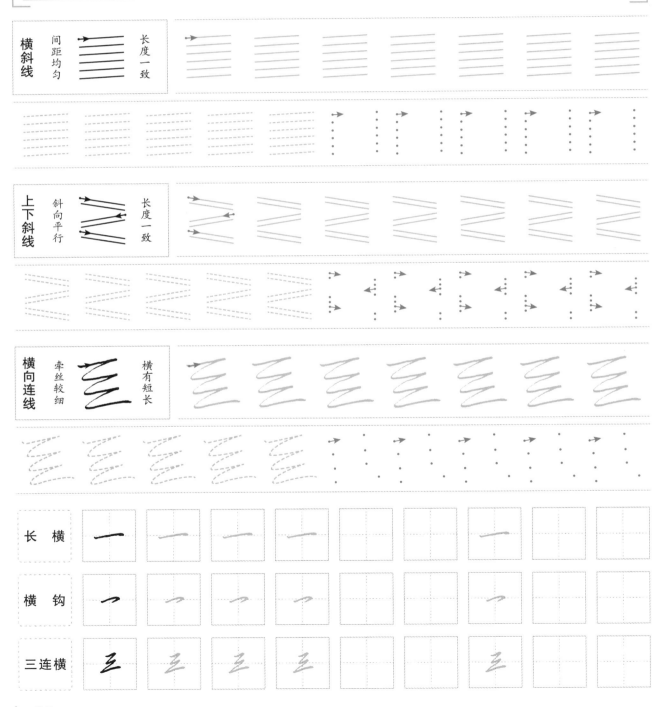

| 横斜线 | 间距均匀 | 长度一致 |

| 上下斜线 | 斜向平行 | 长度一致 |

| 横向连线 | 牵丝较细 | 横有短长 |

| 长横 |
| 横钩 |
| 三连横 |

横线相关笔画训练

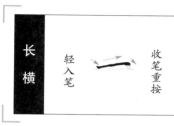

| 长横 | 轻入笔 一 收笔重按 | ①轻入笔,向右偏上行笔,行笔稍带弧度,行至末尾按笔,形成头轻尾重的效果。
②长横不可写得平直,要稍具斜势,略带弧度,整体较长。 |

扫码看视频

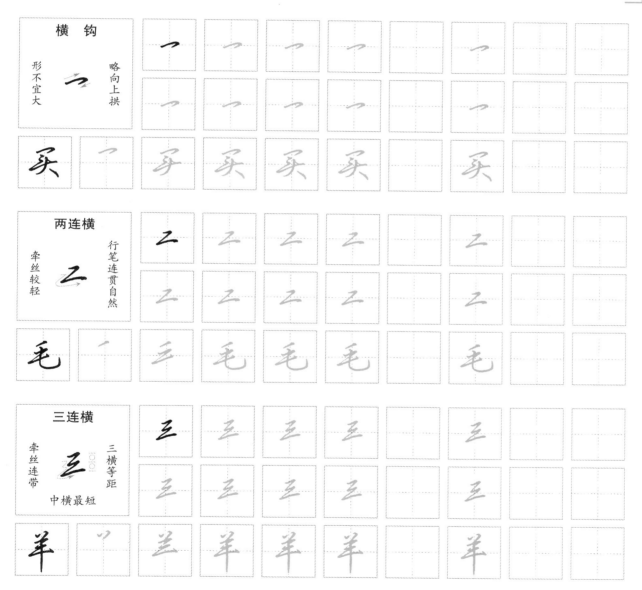

横 钩

形不宜大　略向上拱

两连横

牵丝较轻　行笔连贯自然

三连横

牵丝连带　三横等距　中横最短

书写要点　　　行楷可视为流动的楷书。其书写要点是对楷书笔画进行合理的省简、变形和连带,从而达到提高书写速度的目的。

则　　则

楷书　　行楷

竖 线

扫码看视频

| 竖线 | ①手腕定点，通过手指的伸缩画出竖向连线，一笔画成。注意体会食指向下推动而后放松时手指的伸缩幅度。②竖向线条较粗，连带的线条较细。 | 训练目标 ———— 竖向线条运笔流畅度训练。 |

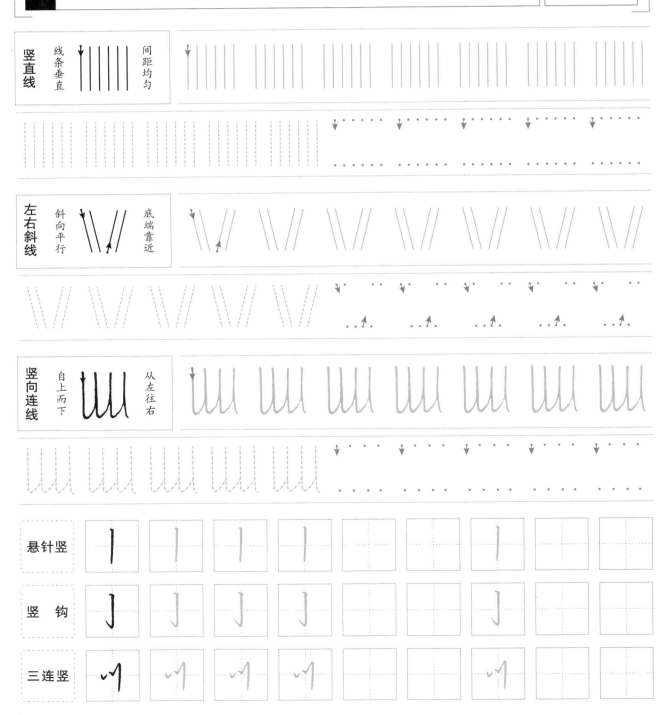

竖直线	线条垂直 / 间距均匀
左右斜线	斜向平行 / 底端靠近
竖向连线	自上而下 / 从左往右
悬针竖	
竖钩	
三连竖	

竖线相关笔画训练

悬针竖	头重尾轻	丨↓	垂直向下	①起笔轻顿,转笔垂直向下行笔,速度由慢到快,行至末尾提笔出尖。 ②悬针竖头粗尾尖,中部写匀称,整体长直挺拔。	扫码看视频	训练目标 ------ 掌握与竖线相关的行楷笔画及组合。

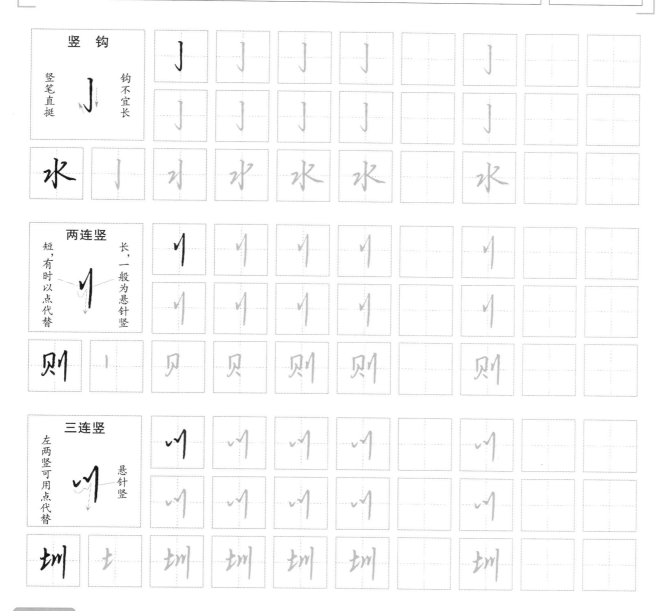

练字诀窍

牵丝连带 牵丝连带是行楷最显著的特点,也是初学者最难掌握之处。行楷的连笔有虚连和实连两种。虚连:笔画之间不相连,却有连带之势,简单地说就是笔断意连。实连:笔画之间牵丝相连,但切忌笔笔相连。

左向弧线

<table>
<tr><td>左向弧线</td><td></td><td>①手腕定点，通过腕部的转动与食指的向下推动，画出纵向连线，一笔画成。
②画前两个弧时行笔保持匀速，画最后一个弧时可加快行笔速度，运笔流畅。</td><td>扫码看视频</td><td>训练目标
左向弧线运笔稳定性训练。</td></tr>
</table>

左弧线①	弧度不同	长短不一

左弧线②	注意弧度	长度相同

纵向连线	转折有方圆	下段最长，左伸

附钩撇								
竖 撇								
三连撇								

左向弧线相关笔画训练

| 附钩撇 | 收笔出钩 | 撇长，稍带弧度 | ①起笔轻顿，转笔向左下撇出，行笔稍快，至撇尾向上出钩。②附钩撇整体斜长而舒展，笔画由粗到细，最后的附钩不宜大。 | 扫码看视频 | 训练目标 掌握撇画与连撇的书写要点。 |

练字诀窍

附　钩　　书写行楷时，很多在楷书中没有带钩的笔画会在收笔处带钩。这个附钩常常意连下一笔。行楷的附钩不仅能增加书写速度，还能让字更灵动。

化　右钩竖　　今　附钩撇

右向弧线

①手腕定点，通过手指的伸缩及腕部的横向移动，向右画弧线。
②弧线转弯处可放慢速度，一定要保证圆转，切不可画成方折。

 扫码看视频

训练目标

右向弧线运笔稳定性训练。

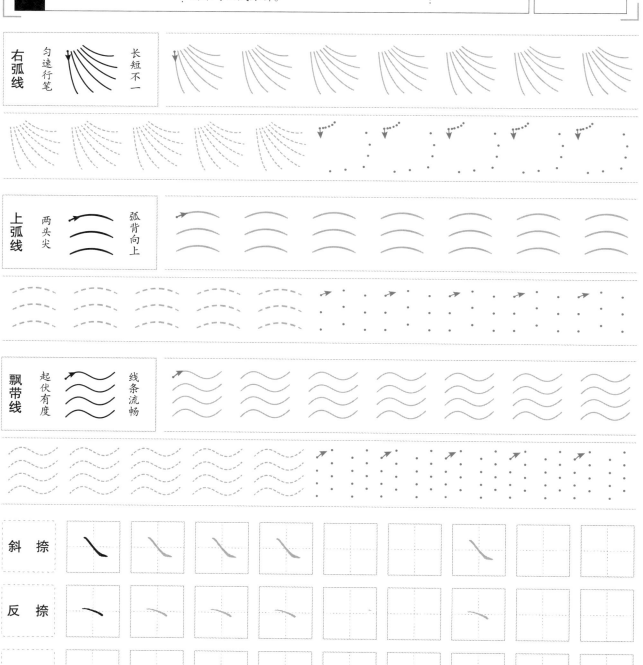

右向弧线相关笔画训练

扫码看视频

斜捺
①轻入笔,向右下行笔,行笔由轻到重,至捺尾转笔向右,平出。
②斜捺由细到粗再平出,整体稍斜,捺尾不宜过长。

训练目标
掌握三种捺画的行楷写法。

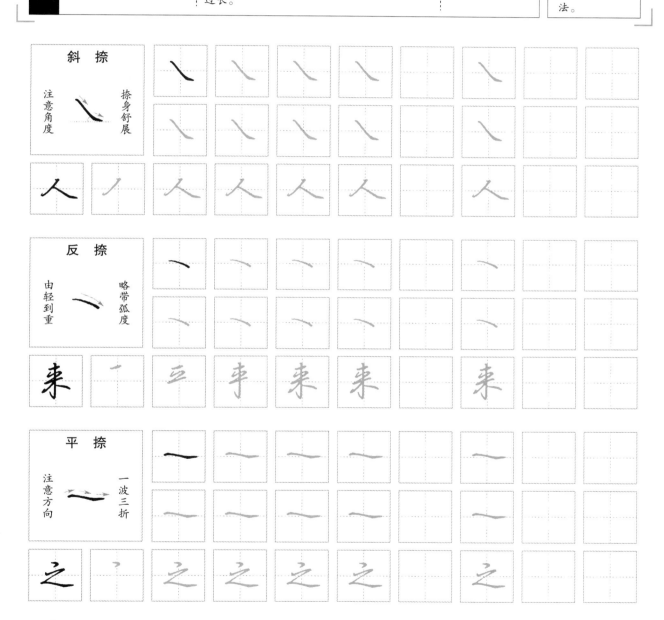

斜捺
注意角度　捺身舒展

反捺
由轻到重　略带弧度

平捺
注意方向　一波三折

练字诀窍

变长为短

书写楷书时,长捺、长横等笔画均要求长度书写到位。而书写行楷,通常会缩短长笔画,以达到加快书写速度的目的。

 →
斜捺变短

09

点　线

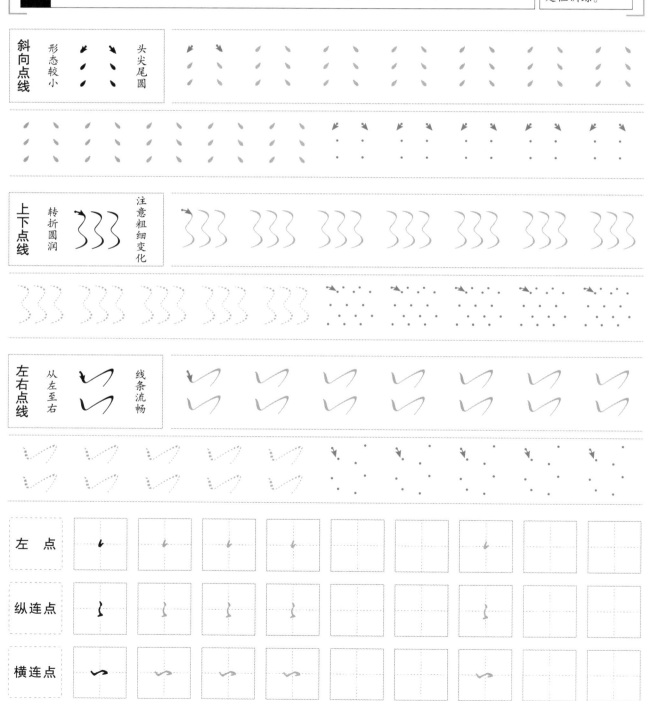

点线相关笔画训练

右点	轻入笔 〉 顿笔出锋	①轻入笔,向右下稍行,勿长,然后顿笔,向左下提笔出锋。 ②右点头尖,中部饱满,尾部出锋,不宜太长。注意行笔过程中的按、提动作要到位。	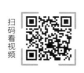扫码看视频	训练目标 掌握行楷中点画与连点的书写要点。

左点　　收笔出锋　意连下一笔

纵连点　　上下连写　末点出锋

横连点　　两点连写　牵丝相连

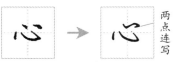

提　　线

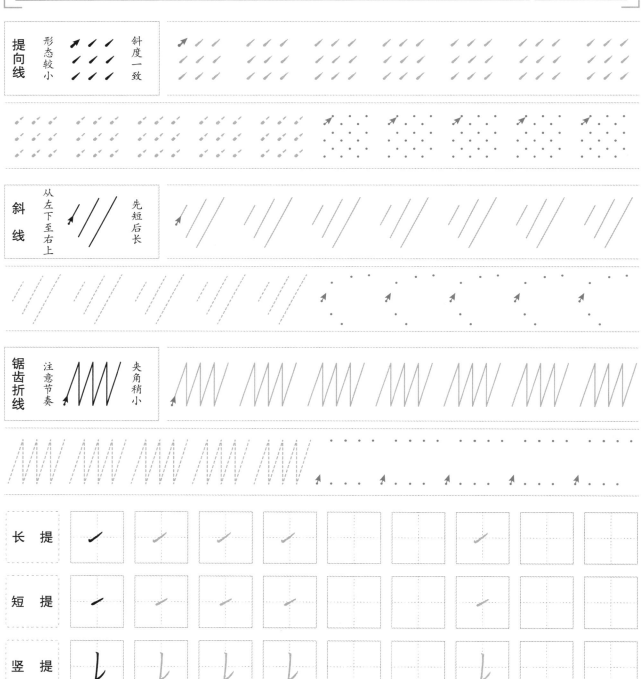

| 提线 | ①手腕定点,通过手指的伸缩及腕部的细微平移,画出折线,要求一笔画成。②要控制画线的力度和速度,注意体会向右上推动画线时中指的发力。 | 扫码看视频 | 训练目标 提线与折线行笔稳定性训练。 |

提向线 形态较小　斜度一致

斜线 从左下至右上　先短后长

锯齿折线 注意节奏　夹角稍小

长提

短提

竖提

赠

行楷

XINGKAI RUMEN 华夏万卷 编 吴玉生 书

入门 控笔训练

楷书向行楷过渡

与《行楷入门·控笔训练》配套使用

上海交通大学 出版社
SHANGHAI JIAO TONG UNIVERSITY PRESS

目 录

CONTENTS

笔画过渡

　　在书写行楷的过程中,笔画间的连带形成了一些与楷书笔画明显不同的线条,主要表现为连点、连竖、连撇、线结和一些带附钩的笔画。以下我们用图解的方法演示这些笔画由楷书向行楷的过渡,练习时注意体会变化过程以及行楷的用笔技巧。

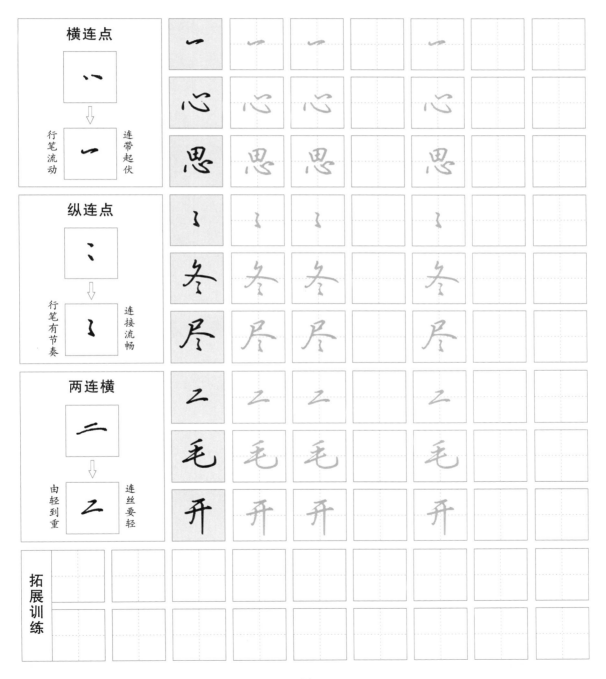

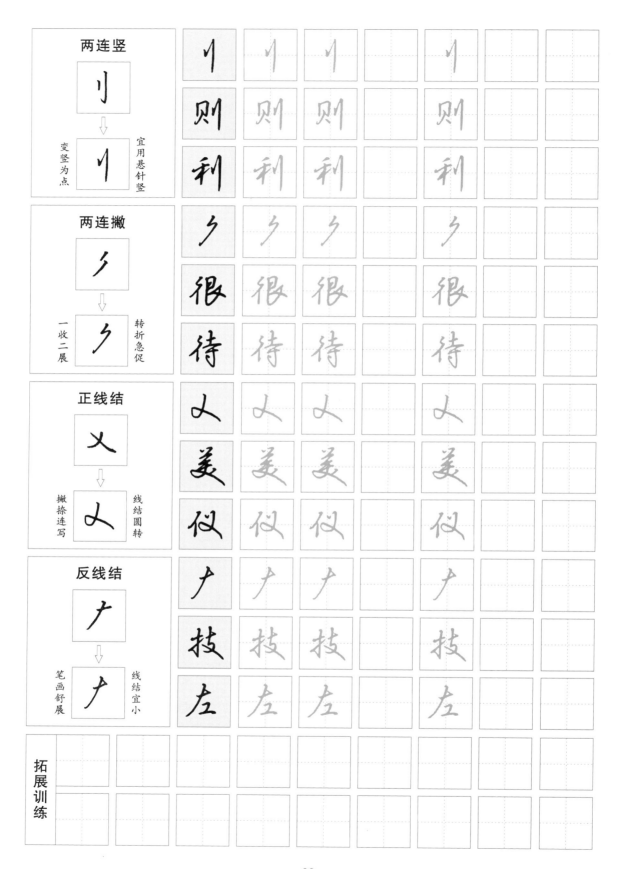

两连竖　宜用悬针竖　变竖为点　丨　则　利

两连撇　转折急促　一收二展　夕　很　待

正线结　线结圆转　撇捺连写　乂　美　仪

反线结　线结宜小　笔画舒展　ナ　技　左

拓展训练

偏旁过渡

　　书写行楷时,由于笔画的简化和连带,一些在楷书中看起来毫不相干的偏旁,其笔画走势、连带方式变得非常接近。以下我们以图解的方式演示偏旁由楷书向行楷的过渡,练习时注意体会变化过程以及行楷的用笔技巧。

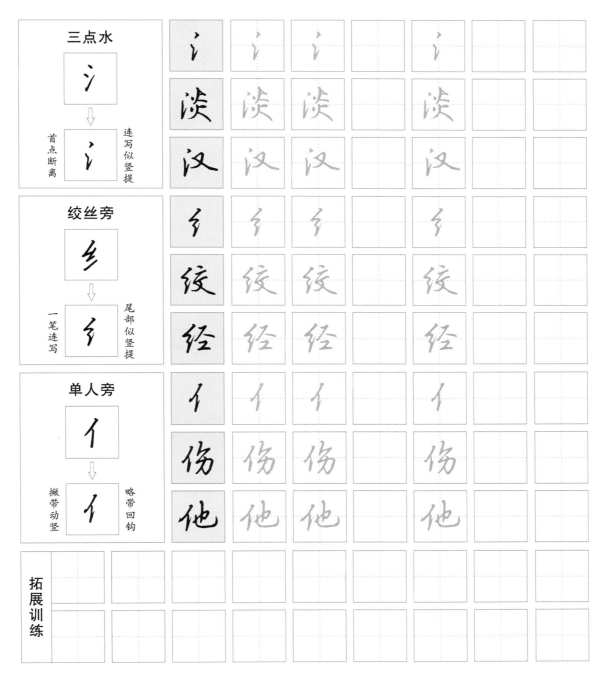

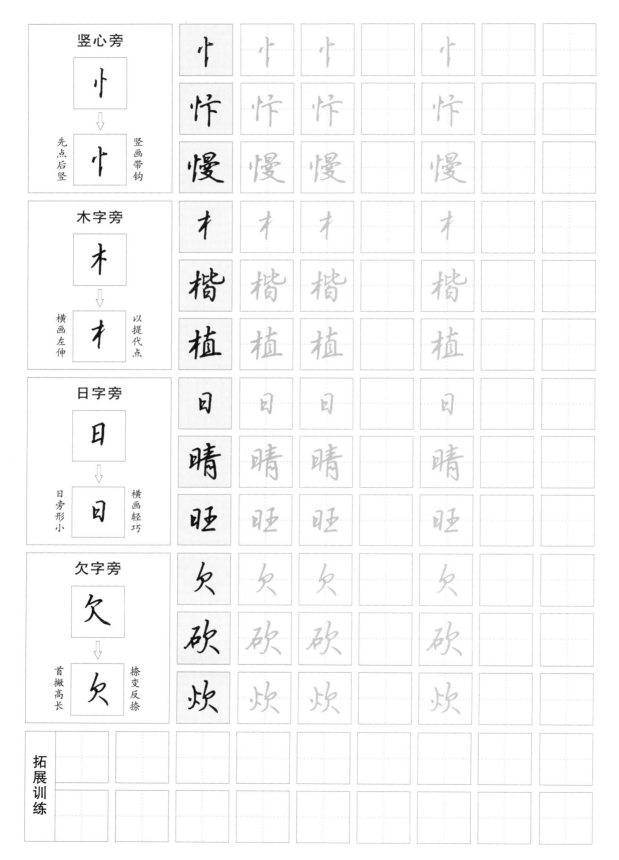

竖心旁

忄 → 忄

先点后竖　竖画带钩

忄 忄 忄 忄
忄忙 忙 忙 忙
忄慢 慢 慢 慢

木字旁

木 → 木

横画左伸　以提代点

木 木 木 木
楷 楷 楷 楷
植 植 植 植

日字旁

日 → 日

日旁形小　横画轻巧

日 日 日 日
晴 晴 晴 晴
旺 旺 旺 旺

欠字旁

欠 → 欠

首撇高长　捺变反捺

欠 欠 欠 欠
砍 砍 砍 砍
炊 炊 炊 炊

拓展训练

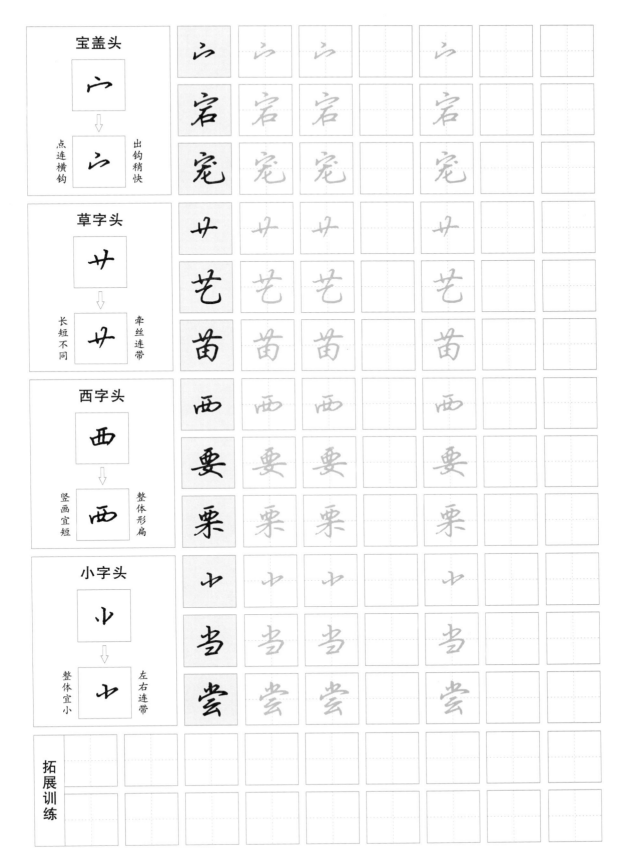

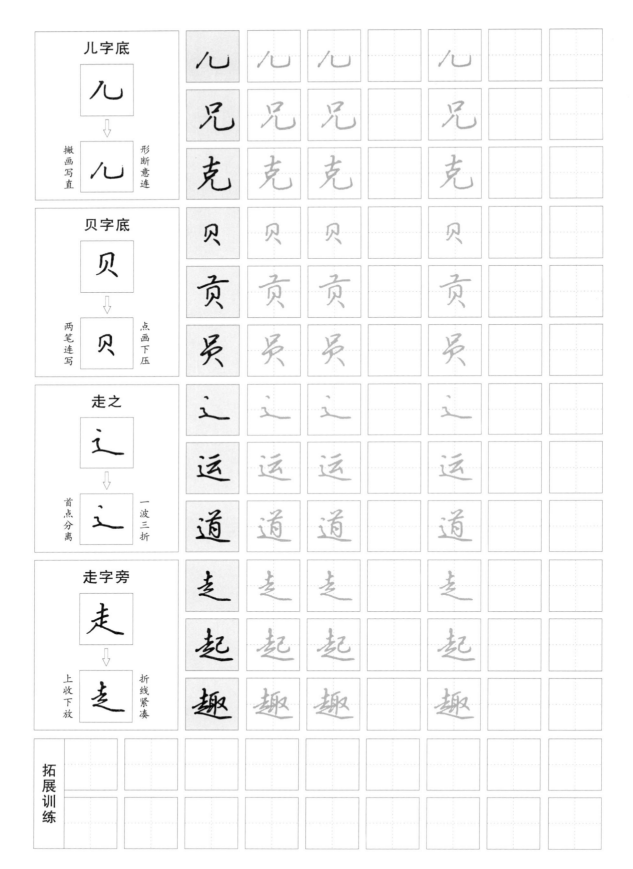

儿字底

儿 → 儿

撇画写直　形断意连

贝字底

贝 → 贝

两笔连写　点画下压

走之

辶 → 辶

首点分离　一波三折

走字旁

走 → 走

上收下放　折线紧凑

拓展训练

长横变短

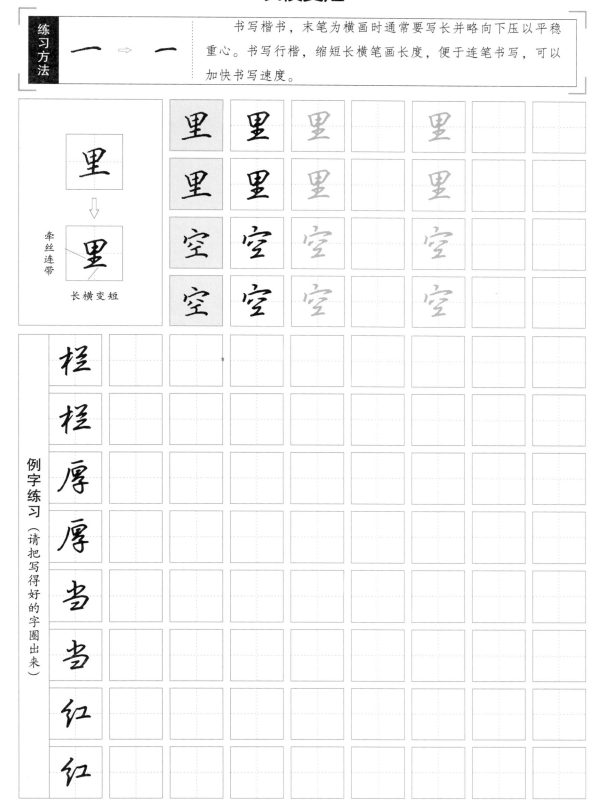

练习方法

一 ⇨ 一

书写楷书，末笔为横画时通常要写长并略向下压以平稳重心。书写行楷，缩短长横笔画长度，便于连笔书写，可以加快书写速度。

里
⇩
里

牵丝连带

长横变短

里	里	里		里		
里	里	里		里		
空	空	空		空		
空	空	空		空		

例字练习（请把写得好的字圈出来）

程						
程						
厚						
厚						
当						
当						
红						
红						

斜捺变短

书写楷书，斜捺舒展。书写行楷，斜捺通常写为反捺，笔画变短，使书写速度变快。

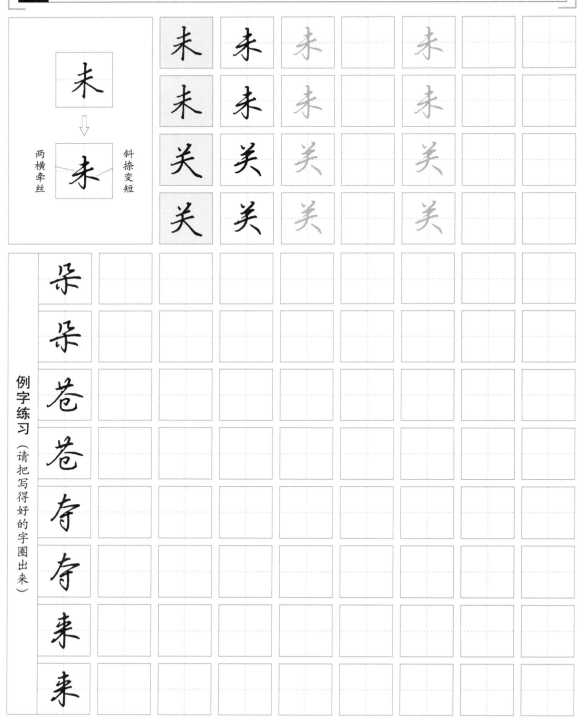

两横牵丝　斜捺变短

例字练习（请把写得好的字圈出来）

先竖后横

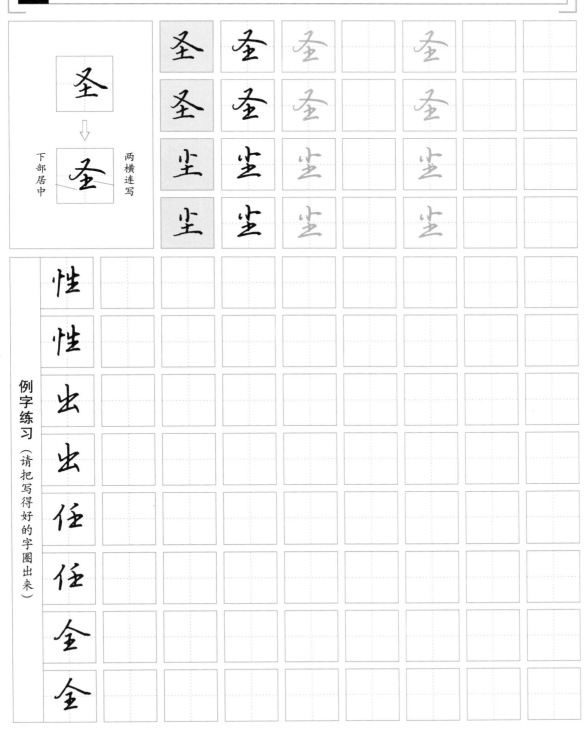

练习方法

土 ⇨ 土

书写楷书，应遵循"先横后竖"的笔顺规则。书写行楷，有时为了书写快捷可改变笔顺连写，先写竖再连写横。

圣
下部居中
两横连写

圣　圣　圣　　圣
圣　圣　圣　　圣
尘　尘　尘　　尘
尘　尘　尘　　尘

例字练习（请把写得好的字圈出来）

性
性
出
出
任
任
全
全

09

先撇后横

书写楷书，当横向笔画与撇画相遇时，应遵循"先横后撇"的笔顺规则。书写行楷，为了连贯，会改变笔顺，先写撇再顺势写横向笔画，书写自然流畅。

皮

↓

先撇后横

皮

撇高捺低

皮	皮	皮		皮	
皮	皮	皮		皮	
彼	彼	彼		彼	
彼	彼	彼		彼	

例字练习（请把写得好的字图出来）

成					
成					
城					
城					
坡					
坡					
诚					
诚					

以点代横

三 ⇨ 三

书写楷书，横画要平直稍上斜，一笔一画不可连带。
书写行楷，常以点代短横，书写简便，节省时间。

真
↓
以点代横　真　此横最长

真	真	真		真		
真	真	真		真		
宜	宣	宜		宜		
宜	宣	宜		宜		

例字练习（请把写得好的字圈出来）

非						
非						
麻						
麻						
阻						
阻						
肖						
肖						

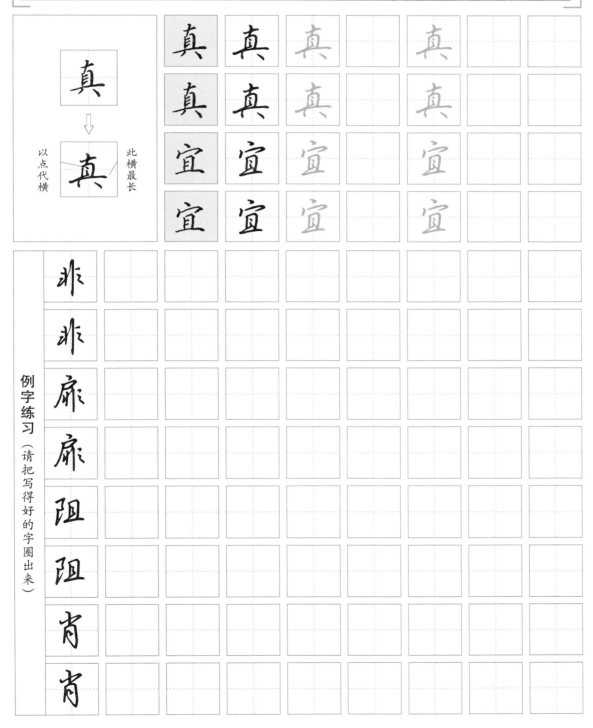

以点代撇

书写楷书，撇画向左下延伸，姿态舒展。书写行楷，常以点代撇，书写自然流畅。

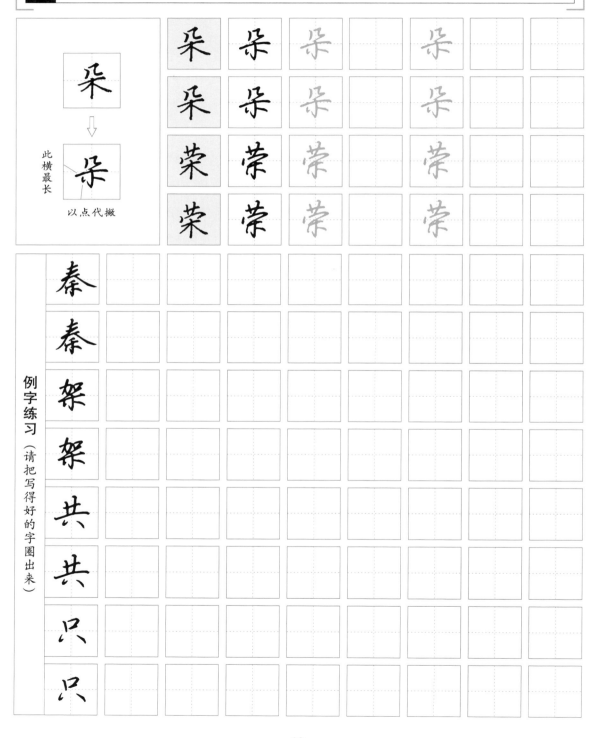

例字练习（请把写得好的字圈出来）

以弧代折

练习方法

冂 ⇨ ⼕

书写楷书，横折、竖折、横折钩、竖折折钩等笔画的折角都比较分明。书写行楷，不必循规蹈矩，可以将方折变成圆转，省略停顿动作，提高书写速度。

愦
⇩
愦
转折较圆
一笔连写

愦	愦	愦		愦			
愦	愦	愦		愦			
回	回	回		回			
回	回	回		回			

例字练习（请把写得好的字圈出来）

引							
引							
师							
师							
围							
围							
贯							
贯							

以直代钩

亅 ⇒ 丨 　书写楷书，竖钩竖笔直挺，出钩短小有力。书写行楷，竖钩与前一笔连写，末尾不必出钩，书写自然流畅。这样可以增加字的流动性，提高书写效率。

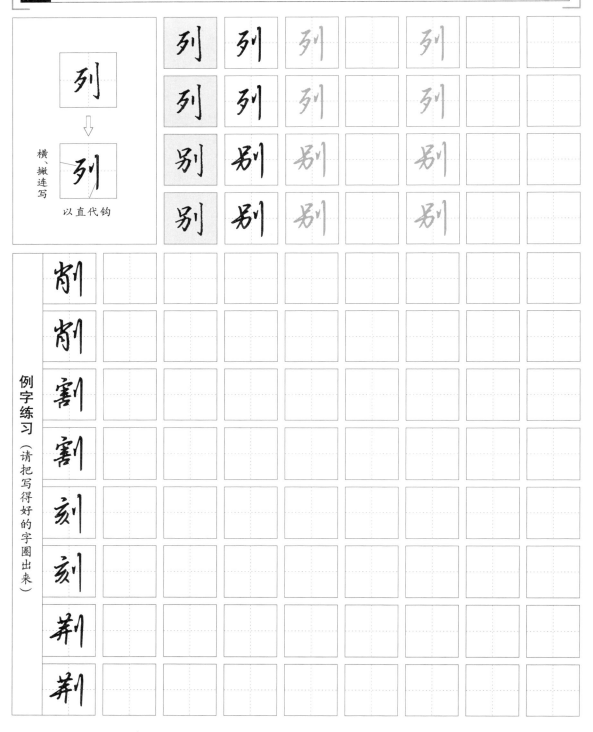

列 → 列

横、撇连写

以直代钩

例字练习（请把写得好的字圈出来）

撇捺连写

义 ⇒ 乂

书写楷书，撇向左伸展，捺向右舒展。书写行楷，可将撇捺连写，节省书写时间，也增加字体的流动性。

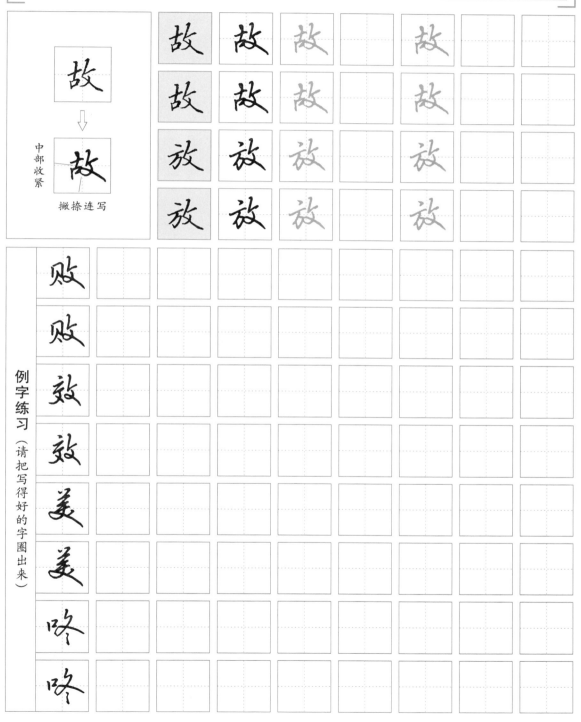

故
⇒
故

中部收紧

撇捺连写

例字练习（请把写得好的字圈出来）

多撇连写

书写楷书，多个撇画一般平行等距。书写行楷，往往将相邻撇画连写，按相同的方向和笔势，有节奏地、连贯地一笔写成，提高书写效率。

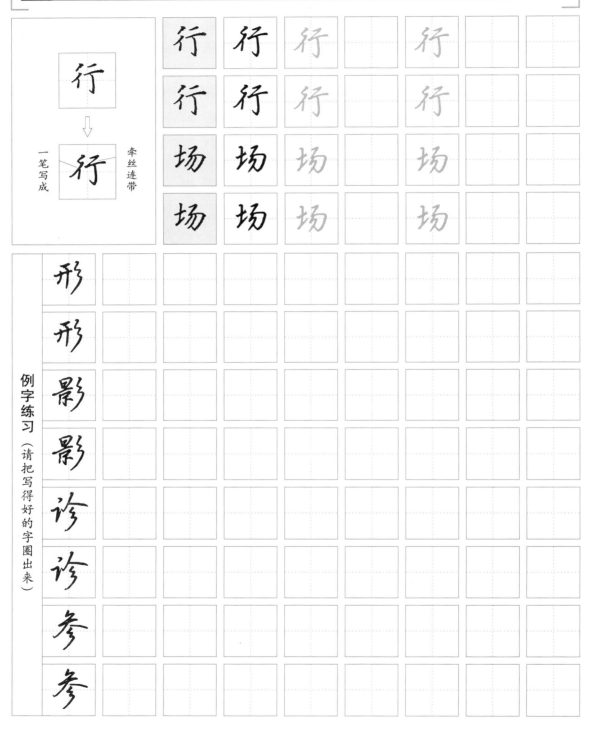

一笔写成

牵丝连带

例字练习（请把写得好的字圈出来）

撇折连写

| 练习方法 | 纟 ⇨ 纟 | 书写楷书，多个撇折笔画之间不能牵连，各自独立。书写行楷，可将多个撇折连写，笔势连贯自然。 |

红 → 红
一笔写成　横竖连写

红	红	红		红		
红	红	红		红		
约	约	约		约		
约	约	约		约		

例字练习（请把写得好的字圈出来）

系						
系						
幽						
幽						
幻						
幻						
纫						
纫						

撇、点连写

书写楷书，撇画与点画不能牵连，要笔笔到位。书写行楷，可将撇、点连写，一笔写成。

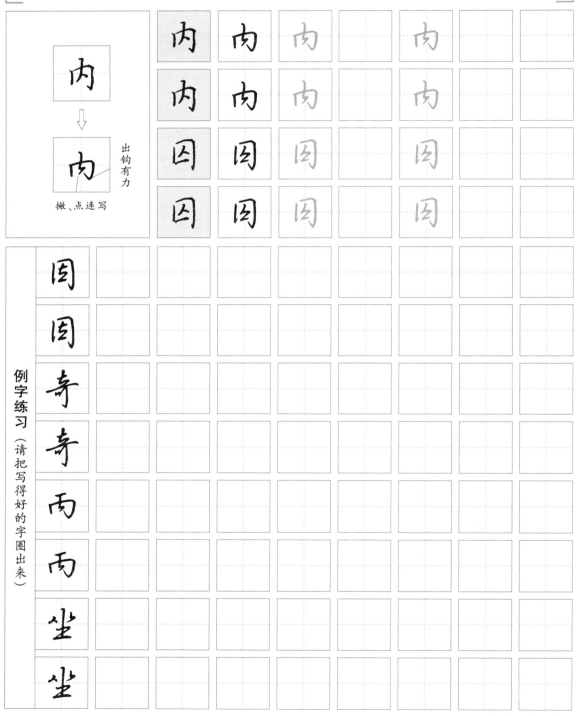

例字练习（请把写得好的字圈出来）

撇横连写

夕 ⇨ 夕

书写楷书，撇画、横画作为两个相邻的笔画时，须一笔一画单独书写。书写行楷，可将撇横连写，这样不仅书写简便，而且造型生动，节奏感强。

一笔连写

长撇左伸

例字练习（请把写得好的字圈出来）

横竖连写

工 ⇨ 工

书写楷书，横画与竖画作为两个相邻的笔画时，都单独书写。书写行楷，不必循规蹈矩，可将横竖连写，减少起笔、顿笔、收笔时间，书写自然流畅。

左
↓
左

横竖连写

横画变短

左	左	左		左		
左	左	左		左		
式	式	式		式		
式	式	式		式		

例字练习（请把写得好的字圈出来）

空						
空						
班						
班						
江						
江						
功						
功						

点画连写

书写楷书，点画之间不能牵连，各自独立，书写较慢。书写行楷，可将点画连写，书写快捷。注意这种牵连是自然的，不是勉强的。

两点连写

指向字心

例字练习（请把写得好的字圈出来）

21

竹头连写

书写楷书，竹字头左右两部分各自独立书写。书写行楷，可将竹头连写，省略一些起笔、收笔的动作，这样既节省了书写时间，提高了书写速度，又使笔画更为流畅自然。

例字练习（请把写得好的字圈出来）

点撇连写

ソソ ⇨ ソソ

书写楷书，点画、撇画独立书写。书写行楷，可将点撇连写，笔势上呼应贯通，运笔富有节奏感。

此横最长 兴 点撇连写

兴	兴	兴		兴		
兴	兴	兴		兴		
当	当	当		当		
当	当	当		当		

例字练习（请把写得好的字圈出来）

说						
说						
举						
举						
兰						
兰						
尚						
尚						

化繁为简

Ⅻ ⇒ ㇄

书写楷书，无论多么复杂的字形，都不能省略笔画。而书写行楷，可以将复杂的笔画组合进行简化，增强线条流动感，调节行楷字的行气。

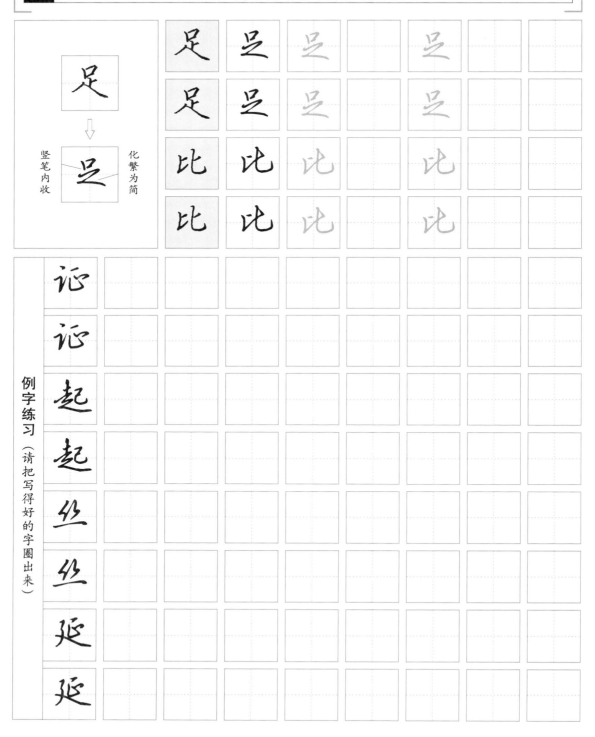

例字练习（请把写得好的字圈出来）

10005561

提线相关笔画训练

长提	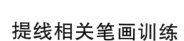	①起笔轻顿,转笔向右上提出,行笔稍快,由重渐轻。 ②头粗尾细,向右上出提,直而有力。	扫码看视频	**训练目标** 掌握提画及其相关笔画的书写要点。

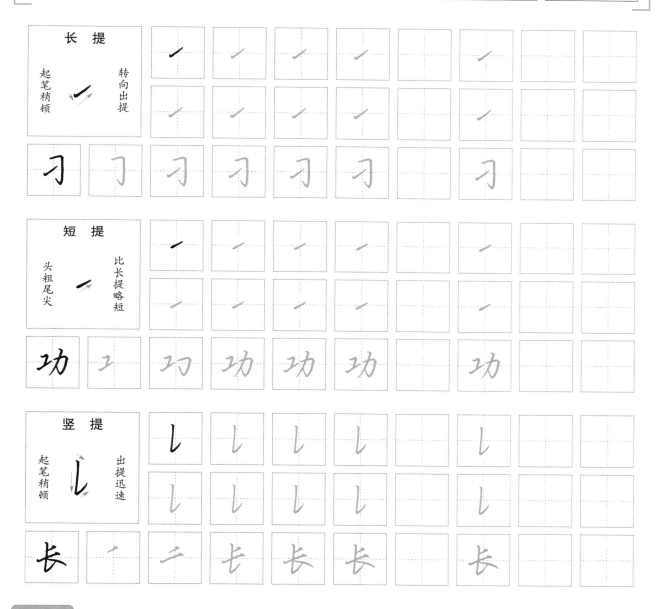

横画改提 作左偏旁时,偏旁末横一般都要改写成提画(如车字旁、王字旁、提土旁等),以给右部让出位置,同时达到启右的效果。

转 珍 地

横向折线

| 横向折线 | ①按箭头方向,先外后内依次画两个封闭的正方形。
②用力均匀。折角均为直角,行笔过程中要保证横平竖直。 | 扫码看视频 | 训练目标
横向折线行笔稳定性训练。 |

横折线① 线条要直 折角为直角

横折线② 折角勿大 先外后内

回形线 横平竖直 折角为直角

横折								
横撇								
横折钩								

横向折线相关笔画训练

横折		①向右上写横,横末稍顿,转笔向下或向左下写竖,收笔圆收。②横折的横、竖长短要因字而异,忌夹角过大,太夸张。	扫码看视频	训练目标
				掌握三种右上转折行楷笔画的写法。

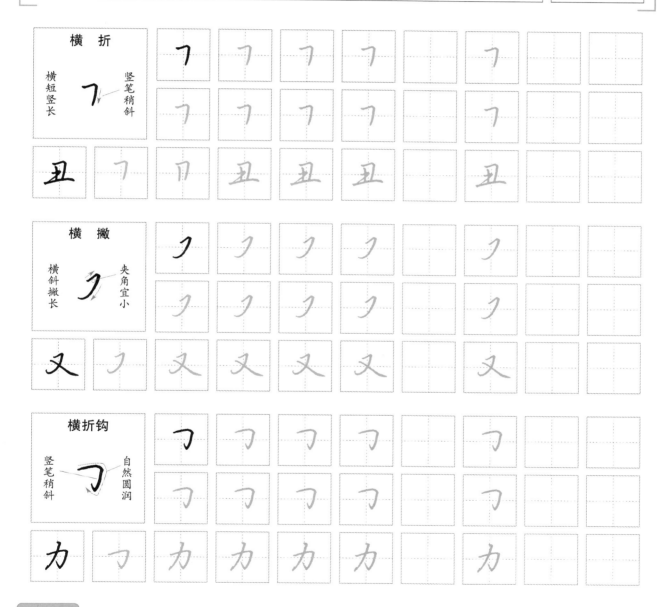

练字诀窍

以弧代折 书写楷书,横折、竖折、横折钩等笔画的折角都比较分明。书写行楷,可将方折变为圆转,省略停顿的动作,以提高书写速度。

 → 转折较圆 一笔连写

纵向折线

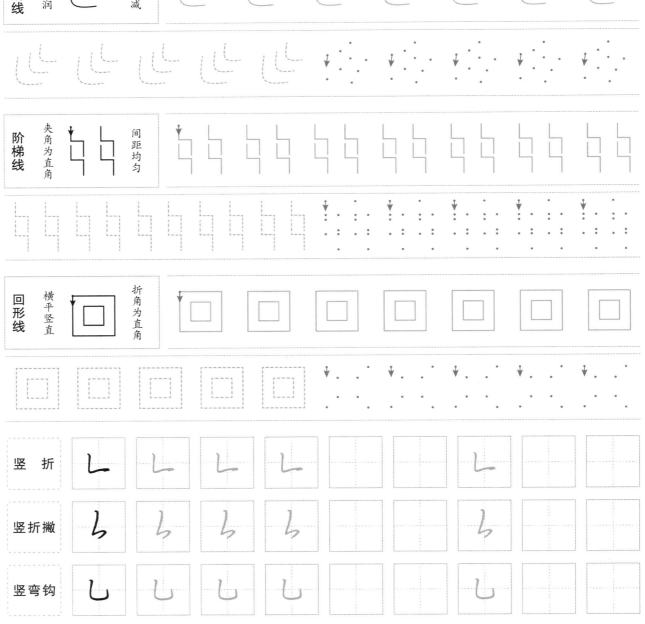

①按箭头方向,先外后内依次画两个封闭的正方形,用力要均匀。

②折角均为直角,须注意转折时不可用力过猛。

扫码看视频

训练目标

纵向折线行笔稳定性训练。

纵向折线相关笔画训练

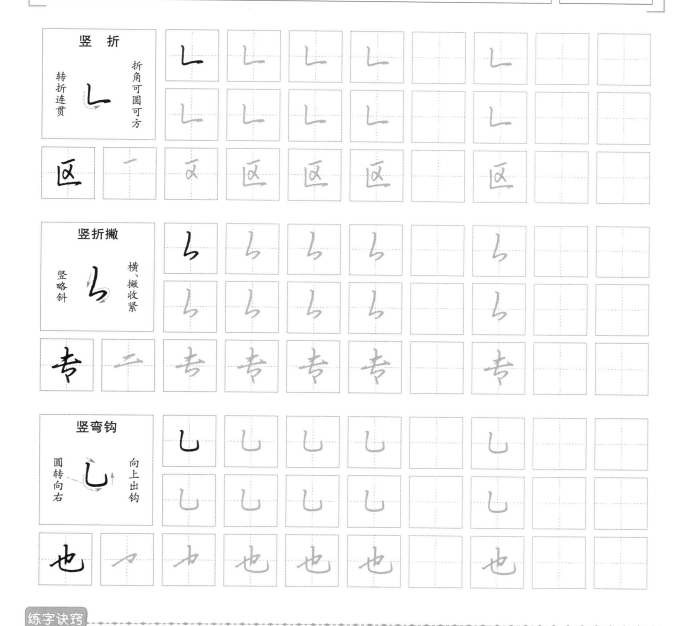

| 竖折 | ①起笔稍顿写竖,竖末转笔向右写横,横末可向左下回笔。②先竖后横,横、竖切忌写得太过平正,折角可方可圆,角度不可过小,避免显得局促。 | 扫码看视频 | 训练目标
掌握三种左下转折行楷笔画的写法。 |

练字诀窍

折有方圆 行楷结体飘逸潇洒,强调速度,转折不宜太着痕迹,其折角有方有圆,圆转多于方折。其中,横折与竖折的转折可方可圆,横折钩与竖弯钩转折处圆转自然。

马 儿 齿

斜向折线

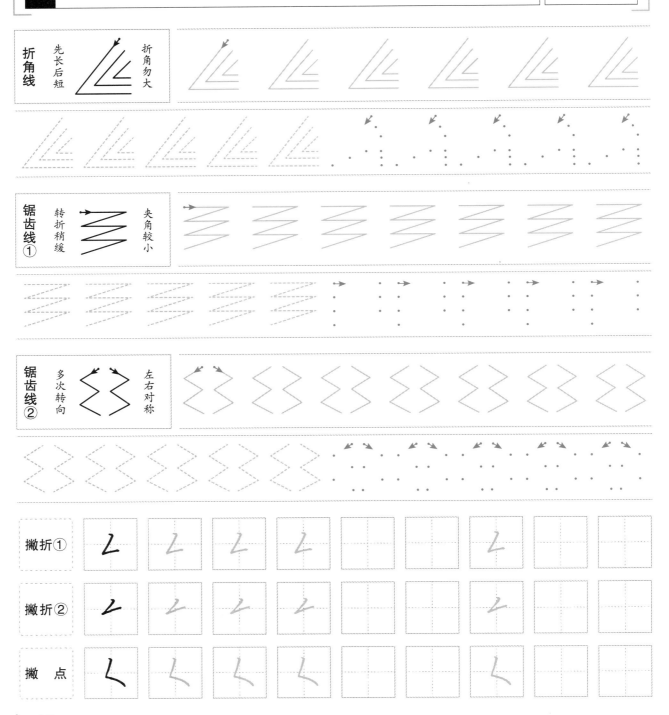

①手腕定点，握笔的三指配合向下推送画出线条，转折时食指与拇指稍用力。

②两条锯齿线对称，均从上到下描画，多次转向，匀速行笔。

扫码看视频

训练目标

斜向折线行笔稳定性训练。

斜向折线相关笔画训练

| 撇折 | 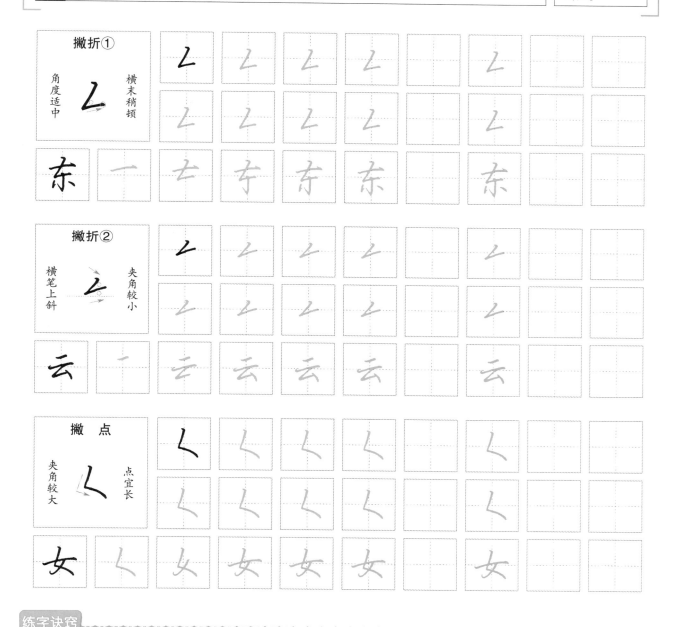 | ①起笔轻顿,转笔向左下匀速写撇,撇末顿笔向右或右上写横。
②总体来讲,夹角不宜大。但在不同的字中,横笔的倾斜角度略有不同。 | 扫码看视频 | 训练目标
掌握撇折与撇点的书写要点。 |

练字诀窍

重要组合笔画　　将横、竖、撇、捺等基本笔画组合在一起,就构成了很多新的组合笔画。横折折折钩的折角不宜大,折要多变化。横折弯钩是横与竖弯钩的组合,而横斜钩是横与弯度较大的斜钩的组合。竖折折钩须注意竖的倾斜角度。

多向曲线

①顺时针画出多条曲线,线条曲度较小,长度一致,收在一点。
②该图形能练习不同方向的曲线的控笔,注意向上和向左的曲线容易涩笔,要控制力度。

扫码看视频

鱼鳞线	匀速行笔 弯度较大	

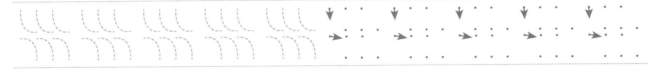

同心圆	力度一致 方向不同	

风车线	注意方向 长度一致	

斜钩								
卧钩								
弯钩								

多向曲线相关笔画训练

斜钩	①起笔轻顿,转笔向右下行笔,稍带弧度,尾部稍停后向上出钩。 ②斜钩稍带弧度,切忌写直,出钩要短小有力。	扫码看视频	**训练目标** 掌握行楷中三种带钩笔画的写法。

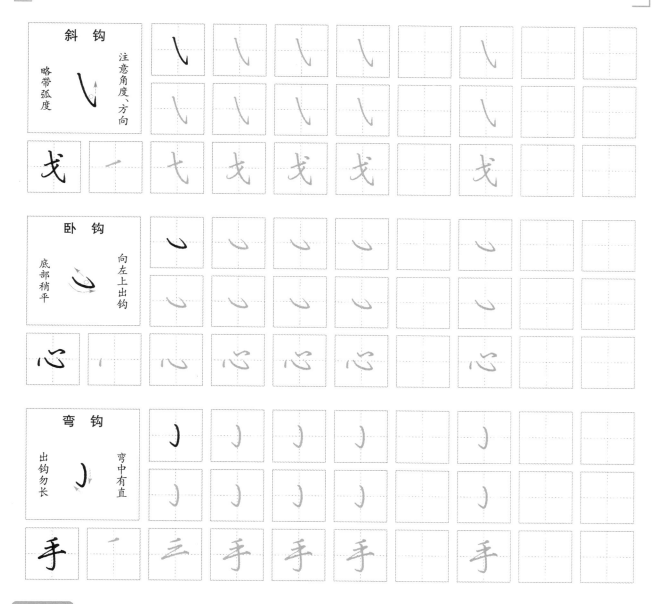

斜　钩 略带弧度 注意角度、方向

卧　钩 底部稍平 向左上出钩

弯　钩 出钩勿长 弯中有直

练字诀窍

钩画多变　行楷字对钩的处理比较灵活,有些笔画本来没有钩,可以加钩连带。而原本有钩的笔画,其钩有的可以省略,有的与下一笔牵丝连带,以达到书写迅速的目的。

省钩　加钩　连带

简笔画控笔练习（二）

折得莲花浑忘却

有花堪折直须折

撇浪载鲈还

无言独上西楼,月如钩

简笔画控笔练习（二）

晓看天色暮看云

春至花如锦

留连戏蝶时时舞

山是眉峰聚

23

人家深闭雨中门

霜叶红于二月花

灯火万家城四畔

飞流直下三千尺

万松挟岭壮招提

春江水暖鸭先知

始怜幽竹山窗下

榆柳荫后檐

春山一路鸟空啼

吹沙走浪几千里

庭户无人秋月明

孤山塔后阁西偏

连写线条控笔与偏旁练习
横、撇连写控笔

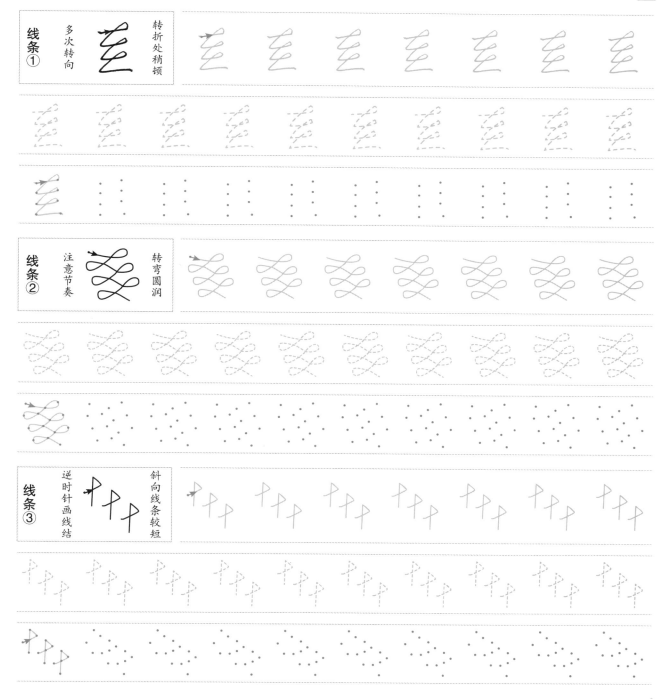

| 反向连线 | ①手腕定点，摆动腕部向右画横线，至末端稍停顿，中指向上推出，再食指发力，向左下画出斜线，循环往复。
②腕、指要灵活，体会转笔绕圈的动作要领。 | 扫码看视频 | 训练目标
·······
反向连线行笔稳定性训练。 |

横、撇连写之反线结

 反线结

① 横笔上斜，末尾左上挑以连写撇画。横与撇牵丝可连可断。

② 反线结一般用于横与撇、横与斜钩连写，线结不宜过大。

扫码看视频

训练目标

掌握行楷中反线结的写法。

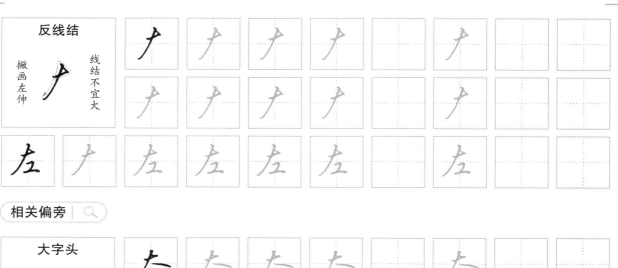

反线结

撇画左伸　线结不宜大

左

相关偏旁 🔍

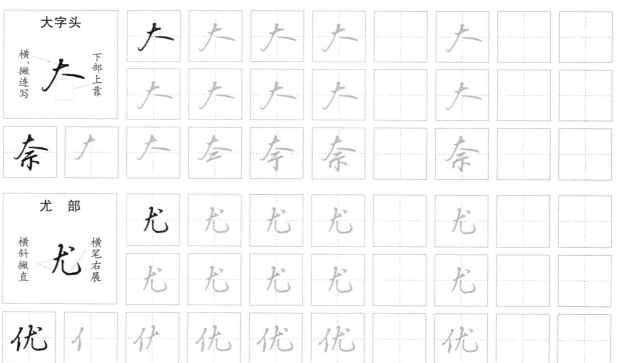

大字头

横、撇连写　下部上靠

大

奈

尤 部

横斜撇直　横笔右展

尤

优

练字诀窍

连写相邻笔画　楷书中，每个笔画各自独立，不能简省任何一笔，也不能连写笔画。书写行楷，往往将相邻笔画连写，形成固定的"线结""字符"，以减少起笔、收笔的频率，使书写更为连贯。

横、撇连写之"7"字符

"7"字符	
①横笔上斜，末尾顺势向左下行笔写撇，撇直，不出锋，常附钩。	
②横末接撇时通常形成"7"字符，以省略撇重新起笔的动作，两笔流畅连写。	

 扫码看视频

训练目标

掌握行楷中连写符号"7"字符的写法。

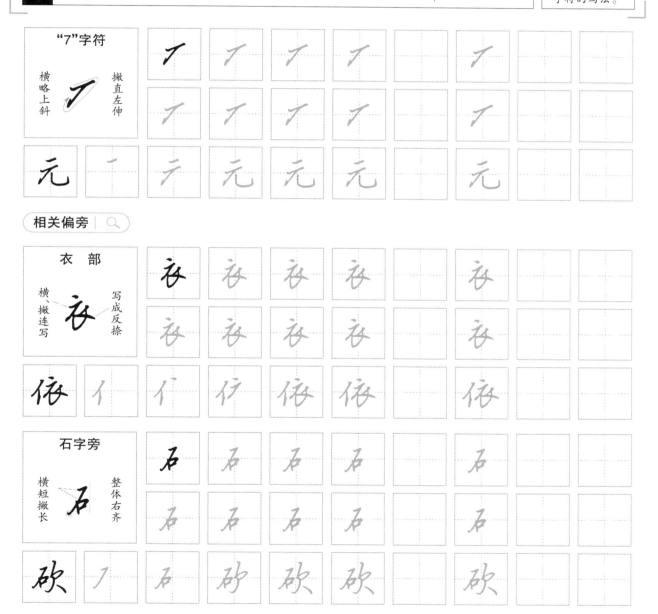

相关偏旁 🔍

练字诀窍

撇、横连写 　楷书的撇画、横画须要单独书写，行楷的撇画与横画如果有承上启下的关系，可以一笔连写，这种连写使字的造型生动，运笔富有节奏。

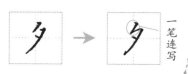

横折、横连写控笔

扫码看视频

蛋卷线	①轻入笔,在描画弧线的过程中,通过给笔尖增加或减少压力来控制线条的粗细变化。 ②主要训练提、按的书写动作,描画时手腕摆动要灵活。	训练目标 蛋卷线行笔时提、按动作的稳定性训练。

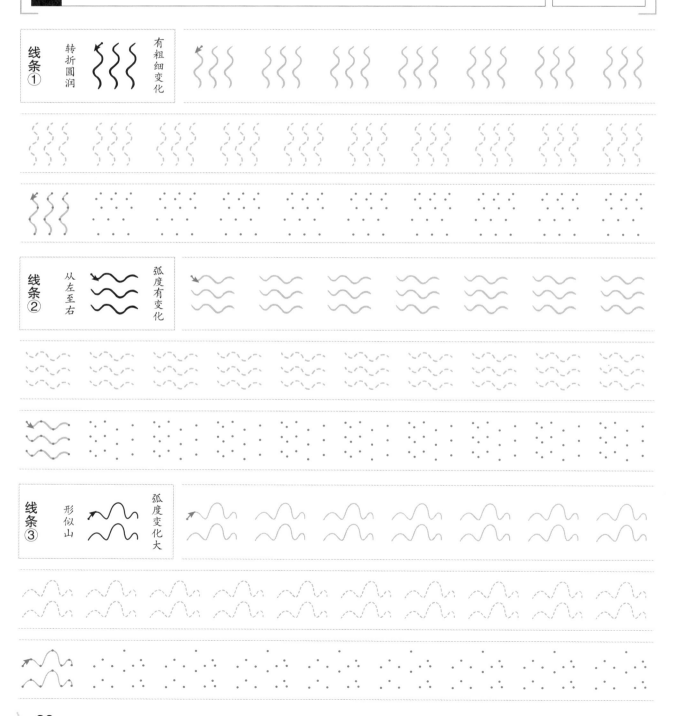

横折、横连写之"2"字符

"2"字符	①轻入笔,向右上行笔,勿长,圆转向左下行笔,最后向右上提出。 ②形似数字"2",多用于横折、横连写或点、提连写。转折处上圆下方,中段左斜。	扫码看视频	训练目标 掌握行楷中连写符号"2"字符的写法。

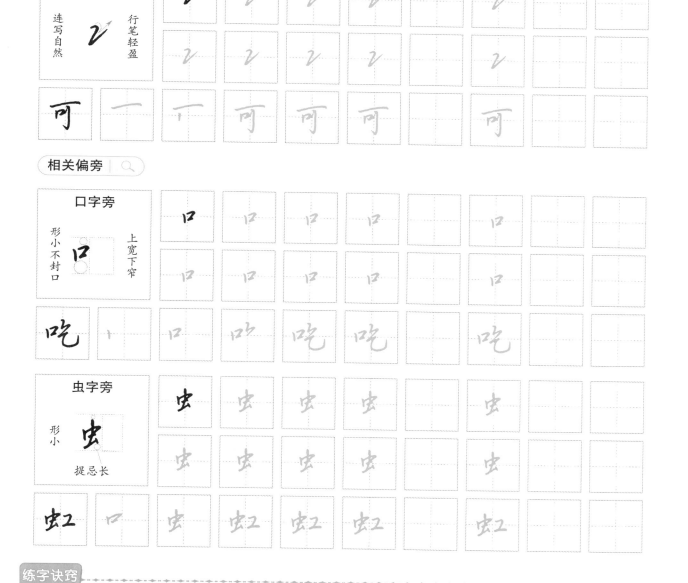

"2"字符

连写自然　行笔轻盈

可

相关偏旁

口字旁

形小不封口　上宽下窄

吃

虫字旁

形小　提忌长

虹

练字诀窍

"2"字符　　"2"字符在行楷中应用广泛,除用于横折与横的连写外,也常用于纵向点、提连写(如"妆"),横撇的快速书写(如"永"),连横的快速书写(如"服")。

妆 永 服

两点或两横连写控笔

波浪线

①手腕定点,通过手指的向下收缩以及腕部的轻微摆动,画出竖波浪线,要求一笔画成。
②运腕灵活,转弯处要圆转,用力要均匀。

扫码看视频

训练目标

波浪线行笔稳定性训练。

线条① 从上至下 转折圆润

线条② 从左至右 线条上下摆动

线条③ 从上至下 弧度有变化

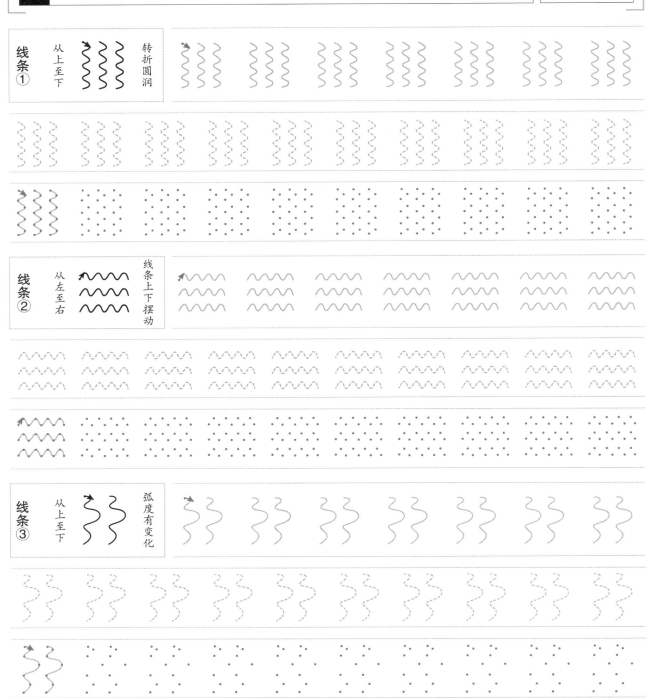

两点或两横连写之"3"字符

「3」字符	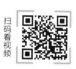	①向右上轻入笔,圆转向下行笔,稍带弧度,最后向左下出锋,出锋较长。 ②"3"字符形似数字"3",整体呈斜势,行笔轻盈,一笔写成。	扫码看视频	训练目标 掌握行楷中连写符号"3"字符的写法。

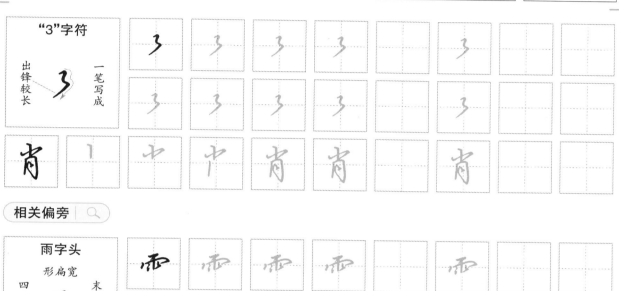

相关偏旁 🔍

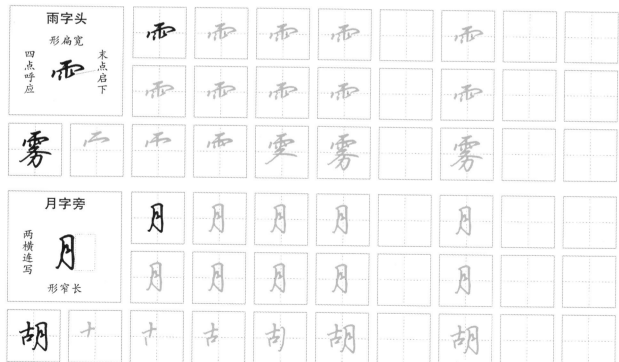

练字诀窍

以点代横 　书写楷书,横画要平直稍上斜,一笔一画不可连带。书写行楷,可以对一些笔画进行合理的变形,以点等形态较小的笔画代替形态较大的笔画,如以点代横,尤其是上下排列的短横,用点画代替可以减少书写时间,起到书写便捷的作用。

竖、提连写控笔

| 麻花线 | | ①手腕定点,通过腕部的轻微转动和摆动,以及手指的伸缩,一笔画出麻花线。②类似连写三个数字"8",注意竖向弧线主要由食指向下发力画出。 | 扫码看视频 | 训练目标 麻花线行笔稳定性训练。 |

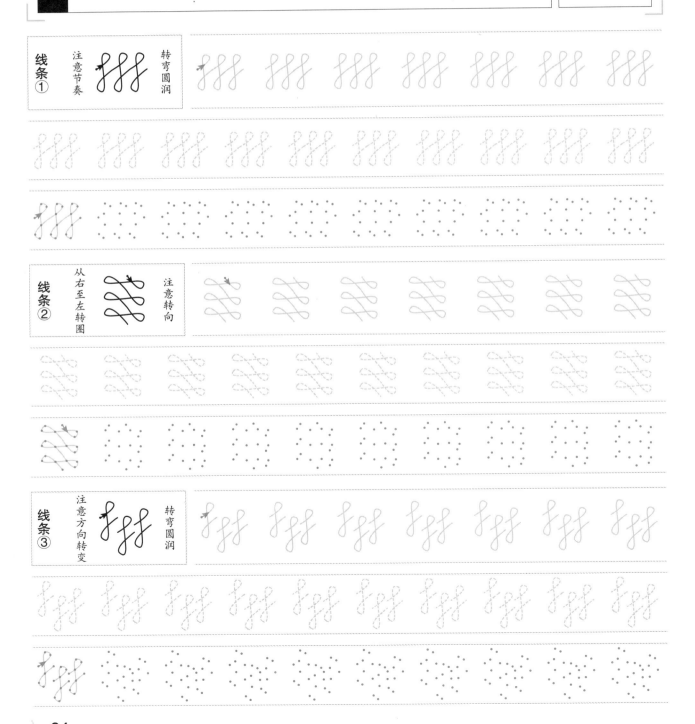

竖、提连写之方线结

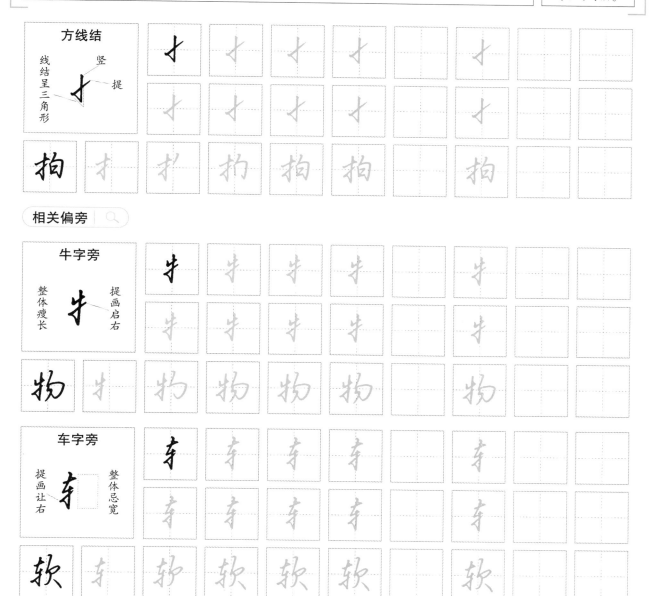

| 方线结 | ①起笔轻顿,转笔向下写竖,竖末向左上提笔,提末稍顿后迅速向右上提出。②方线结常用于竖钩、提或竖、提连写。竖笔应直挺,连写线结较方。 | 扫码看视频 | 训练目标 掌握行楷中连写线结方线结的写法。 |

方线结

线结呈三角形　竖　提

拍　扌

相关偏旁

牛字旁

整体瘦长　提画启右

物　扌

车字旁

提画让右　整体忌宽

软　车

练字诀窍

左偏旁的写法 左右结构的字中,左偏旁可长可短,可上可下,搭配比例要协调。书写要诀是:左紧右松,左缩右展,各自成形,相互呼应。

赐 楷 豹 旋

撇、捺连写控笔

弹簧线		①手腕定点,通过手指的伸缩以及腕部从左向右、从上到下的轻微转动,画出弹簧线。 ②手腕要灵活,用力均匀,一笔画成,线结大小一致。	扫码看视频	**训练目标** 弹簧线行笔稳定性训练。

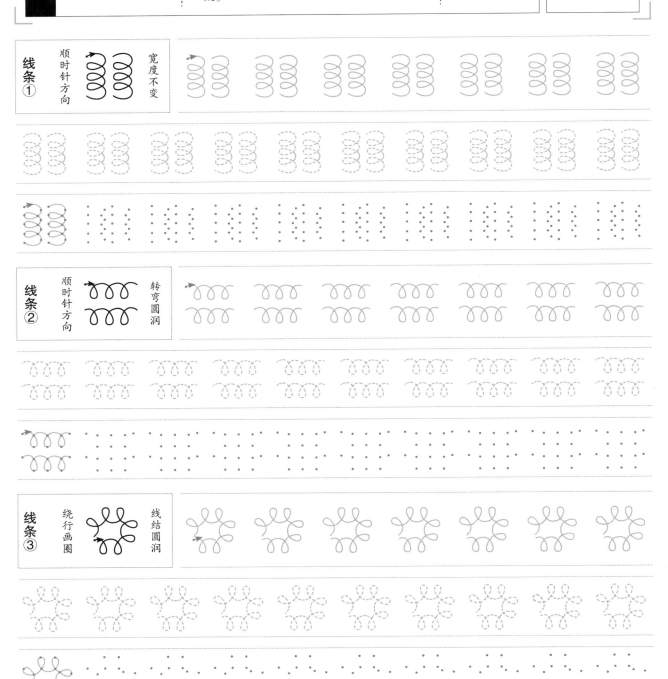

线条① 顺时针方向 宽度不变

线条② 顺时针方向 转弯圆润

线条③ 绕行画圈 线结圆润

撇、捺连写之正线结

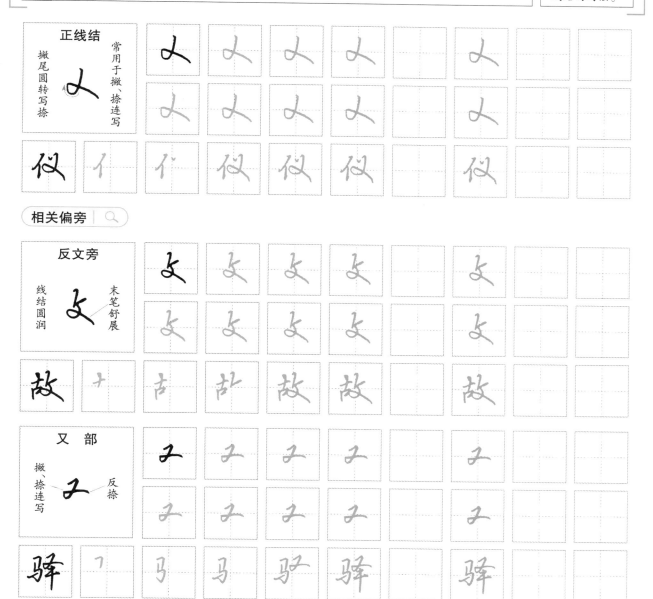

| 正线结 | ①先写撇,撇尾圆转上挑,连写反捺。
②多用于撇、捺连写,连笔转折圆润,线结饱满,牵丝稍轻。 | 扫码看视频 | 训练目标
掌握行楷中连写线结正线结的写法。 |

相关偏旁 🔍

练字诀窍

撇、捺连写 书写楷书时,撇画向左伸展,捺画向右舒展,撇、捺经常成对出现,书写时不可简化。书写行楷,可将撇、捺连写,节省书写时间,也可以增加字体的流动性。

 → 撇捺连写

竖、横连写控笔

扫码看视频

①描画方式类似于写数字"8"。从中点起笔,顺时针画上半部的圆,再逆时针画下半部的圆。
②注意转弯圆润,一气呵成,中途不要停笔。

训练目标
"8"字伸缩线行笔稳定性训练。

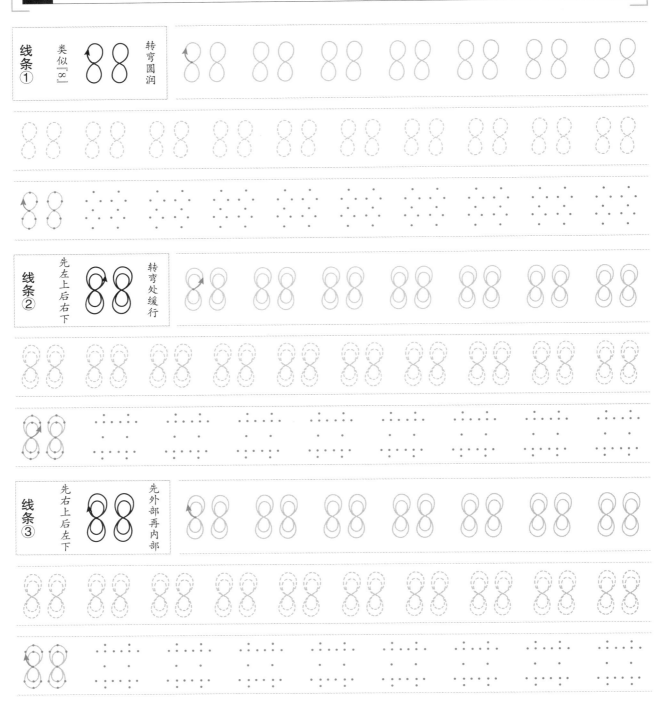

"8"字伸缩线

线条① 类似"∞" 转弯圆润

线条② 先左上后右下 转弯处缓行

线条③ 先右上后左下 先外部再内部

竖、横连写之土线结

土线结		①先写竖笔，竖末牵丝向上写两连横，一笔写成。 ②注意书写土线结时要先竖后横。笔画间牵丝连带，线结不宜大，底横不宜太长。	扫码看视频	训练目标 掌握行楷中连写线结土线结的写法。

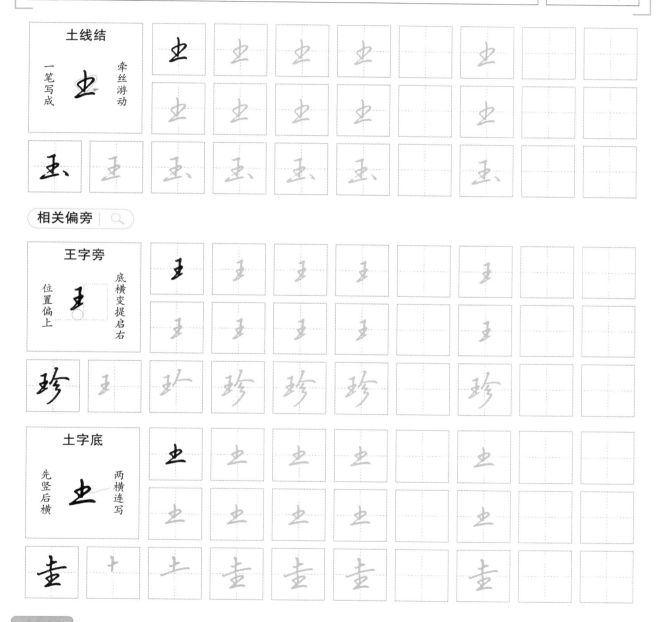

行楷笔顺：先竖后横

书写楷书，应遵循"先横后竖"的笔顺规则。书写行楷时，为了连写的便捷，有时可适当改变笔顺连写，如先写竖再连写横。

 → 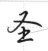 两横连写

撇折连写控笔

| 闪电折线 | | ①手腕定点,通过腕部的左右摆动及手指的伸缩画出连续折线,要一笔画成。
②至转折处可稍停顿以调整力度和方向,折角应锐利。 | 扫码看视频 | 训练目标

闪电折线行笔稳定性训练。 |

线条① 从上至下 注意夹角大小

线条② 多次转向 注意节奏

线条③ 折角锐利 线条长短不一

撇折连写之连折线

连折线		①连折线常用于撇折连写,如同写连横,横笔之间实连。 ②上下两个撇折相连,行笔轻盈,连带呈弧线状。	扫码看视频	训练目标 掌握行楷中连折线的写法。

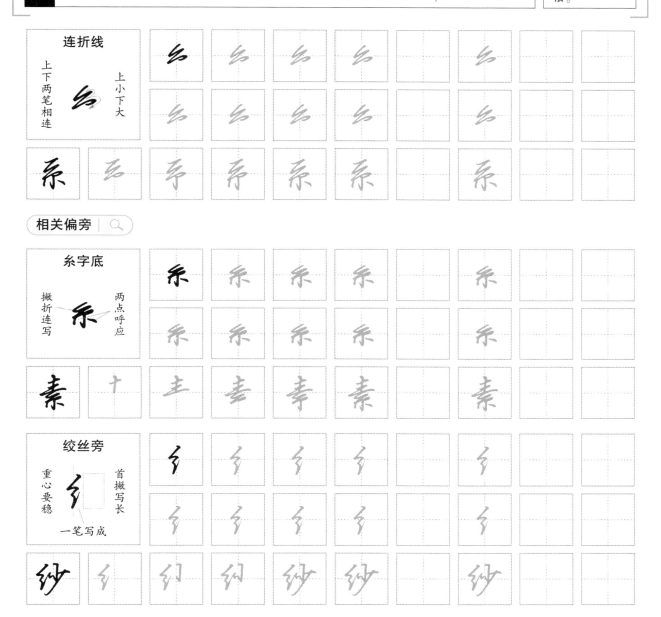

相关偏旁 🔍

糸字底 两点呼应 撇折连写

绞丝旁 重心要稳 首撇写长 一笔写成

练字诀窍

行楷笔顺:先撇后折

楷书先写横折折折钩再写撇,行楷则可以先写撇(经常写成附钩撇),再顺势写横折折折钩,如"乃"字。

横竖撇捺连写控笔

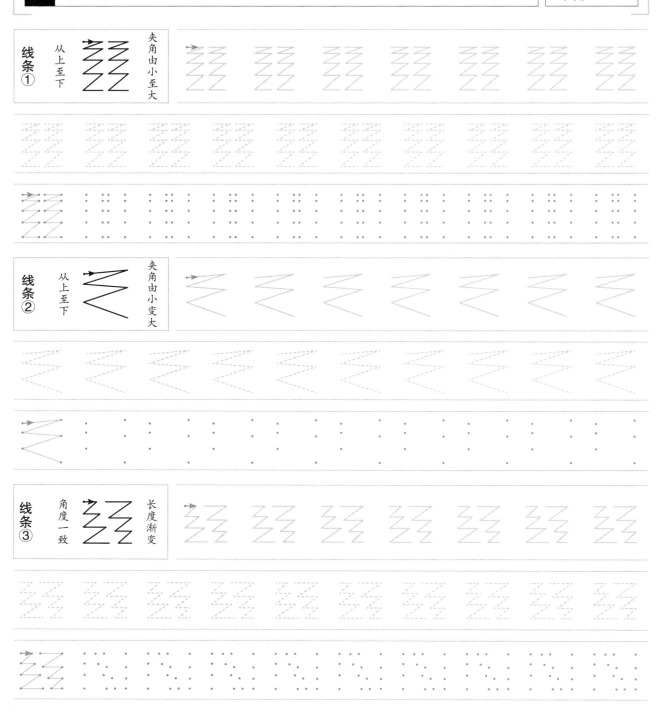

横竖撇捺连写之游动线

①写法与三连横相近。上两横均上斜,首横长于次横,横间连笔要轻,平捺伸展。

②多用于"走""是"底部的连写。横笔上斜,夹角小,连笔轻盈,捺画舒展。

扫码看视频

训练目标

掌握行楷中游动线的写法。

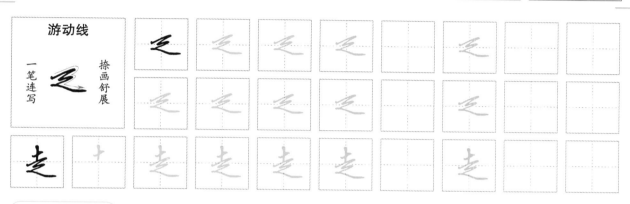

相关偏旁 🔍

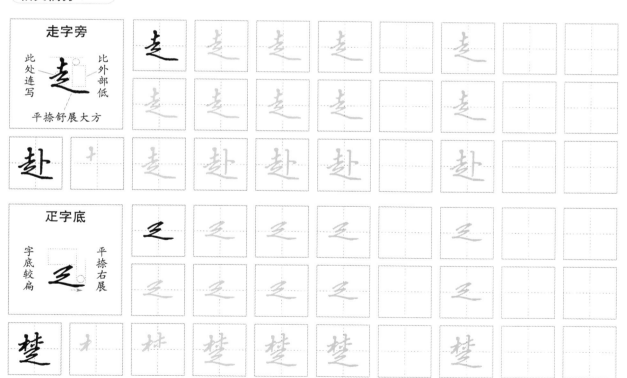

练字诀窍

左下包的偏旁

行楷的走之将横折折撇简写,弧度平直,向右下行笔,捺画一波三折,显出字的精神。建之旁的横折折撇横笔短,形体窄长,末撇纵长。走字旁的下部用游动线简写成一笔,右侧平齐,以避让内部。

这 建 赶

点、横钩连写控笔

弯弓曲线

①手腕定点,通过腕部的轻微摆动及手指稍大幅度的伸缩,画出弯弓曲线,一笔画成。

②在曲线的三个转弯处,速度可稍放缓,形成快、慢结合的节奏。

训练目标

弯弓曲线行笔稳定性训练。

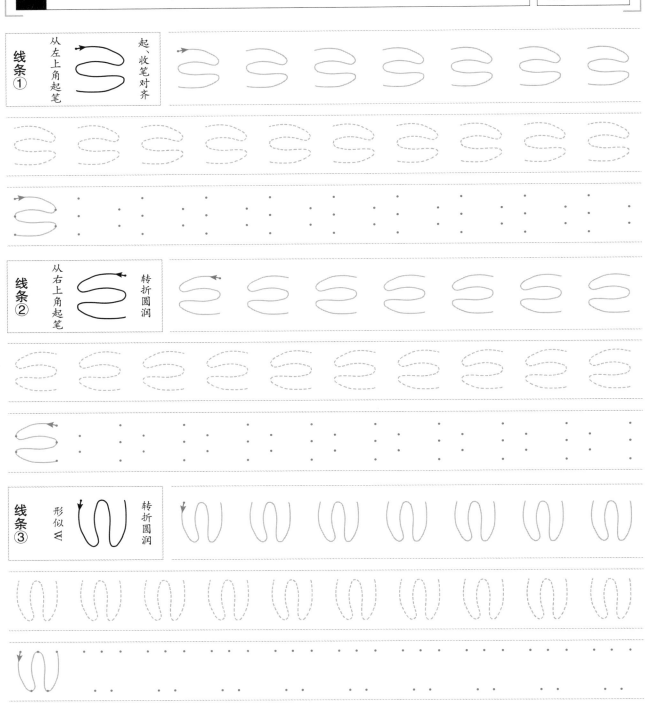

线条① 从左上角起笔　起、收笔对齐

线条② 从右上角起笔　转折圆润

线条③ 形似W　转折圆润

点、横钩连写之曲折符

曲折符		①先写竖点,再转笔向右偏上写横,略带弧度,横末稍顿,向左下出钩,一笔写成。 ②曲折符常用于宝盖或竖折与短竖的连写。行笔流畅,横略上凸,夹角不宜过大。	扫码看视频	训练目标 掌握行楷中曲折符的写法。

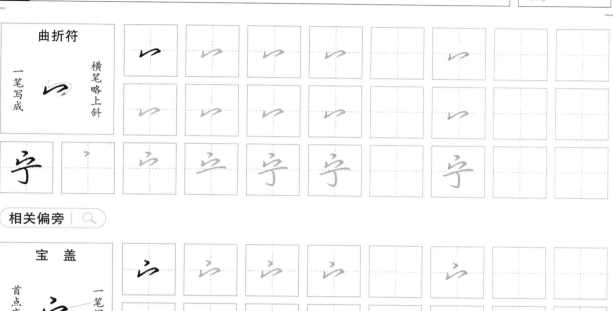

相关偏旁 🔍

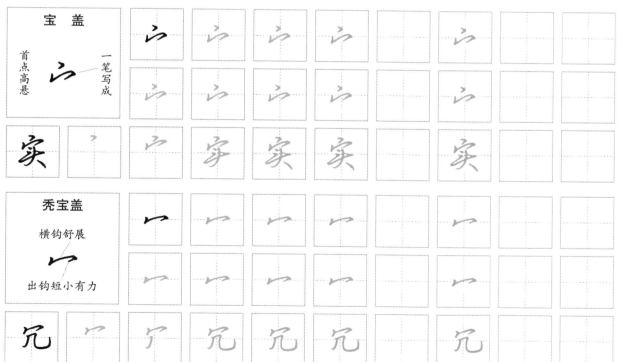

横折钩、点连写控笔

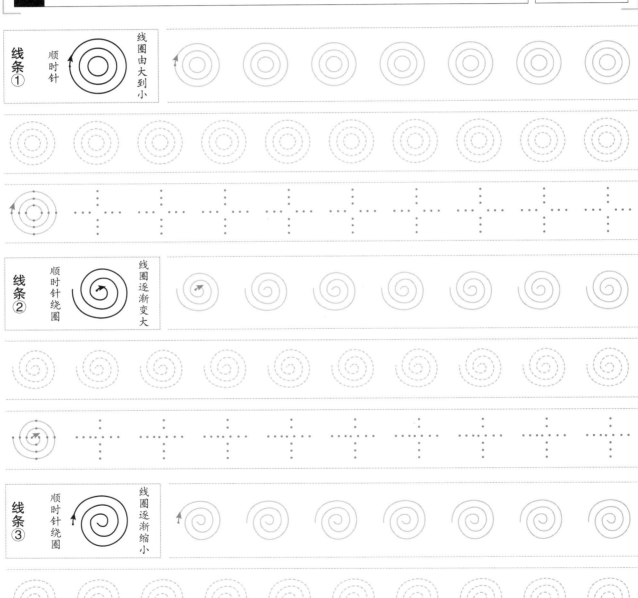

横折钩、点连写之环形线

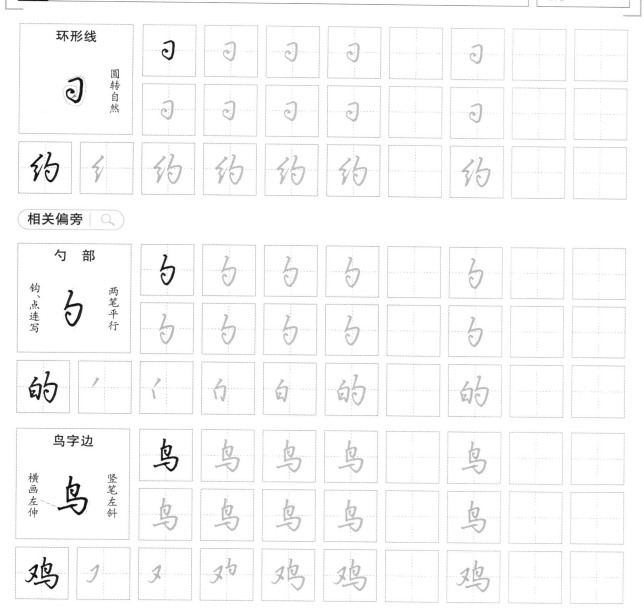

环形线								

环形线 ①横笔稍上斜,竖笔内收,钩、点连写自然。
②常用于横折钩与点连写。转折圆润自然,牵丝轻盈,点不与竖相接。

扫码看视频

训练目标
掌握行楷中环形线的写法。

环形线 圆转自然

相关偏旁

勹 部 钩、点连写 两笔平行

鸟字边 横画左伸 竖笔左斜

练字诀窍

重复笔画的处理技巧
字中如果有两个或以上的捺,不管中间是否有其他笔画相隔,须进行化简,如"炎"字。有多个钩的字,一般情况下都要化简,或变左边的钩为提,如"比"字。有多个折的字,折角的角度、方圆、大小要有所变化,如"约"字。

撇、点连写控笔

扫码看视频

游动折线

①手腕定点,先食指发力向左下画竖斜线,再轻摆腕部画短横线,再向左下画竖斜线。

②注意下方的竖斜线要短一些。折角为方折,上大下小。

训练目标

游动折线行笔稳定性训练。

线条① 间距均匀 折角上大下小

线条② 从左至右 线条流畅

线条③ 从上至下 线条流畅

撇、点连写之回锋折

| 回锋折 | | ①在竖弯的基础上回锋,可连带下一笔。书写时要注意竖笔写正,回折线的长短和方向因字而异。
②可用于撇、点连写或竖弯、竖弯钩呼应下一笔。 | 扫码看视频 | **训练目标**
掌握行楷中回锋折的写法。 |

	回锋折								
竖正	出锋短	ᰆ	ᰆ	ᰆ	ᰆ			ᰆ	
		ᰆ	ᰆ	ᰆ	ᰆ			ᰆ	
内	丨	门	内	内	内			内	
一笔写成	右部稍短	纳	纳	纳	纳			纳	
		纳	纳	纳	纳			纳	
口小靠上	竖笔内收	呐	呐	呐	呐			呐	
		呐	呐	呐	呐			呐	
偏旁右齐	左竖短,右竖长	钠	钠	钠	钠			钠	
		钠	钠	钠	钠			钠	

练字诀窍

回锋折的应用 回锋折除了用于竖撇与点的连写(如"内")外,也常在竖弯钩意连下一笔时使用(如"华、染")。 华 染

竖钩、点连写控笔

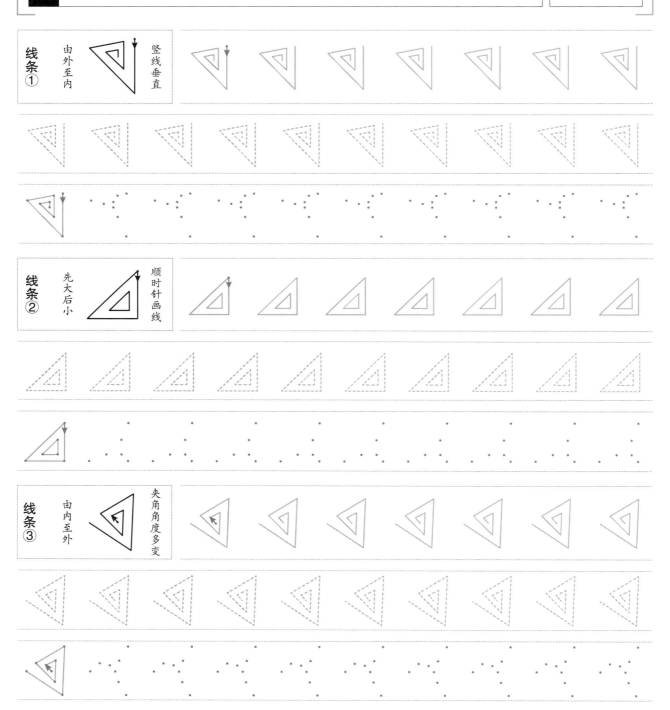

竖钩、点连写之蟹爪钩

| 蟹爪钩 | | ①先写竖，竖末向左上抬笔，笔尖不离纸面，顺势向内转笔写点画，一笔写成。
②常用于竖钩与点的连写。书写时要注意竖笔有力，牵丝轻盈。 | 扫码看视频 | 训练目标
掌握行楷中蟹爪钩的写法。 |

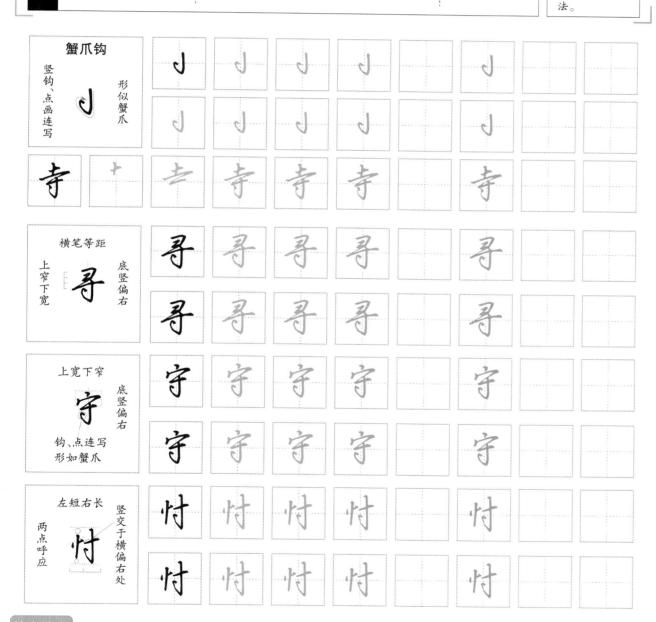

练字诀窍

上展下收和上收下展

上展下收的"上展"，是指上面部分写得飘扬洒脱，以显示字的精神；"下收"指下面部分凝重稳健，迎就上部，以显示字的端庄。一般上面有长横等舒展笔画的字，都应写得上面舒展而下面收敛，如"寺"字。上收下展正好完全相反，如"寻"字。

特殊连写偏旁
足字旁

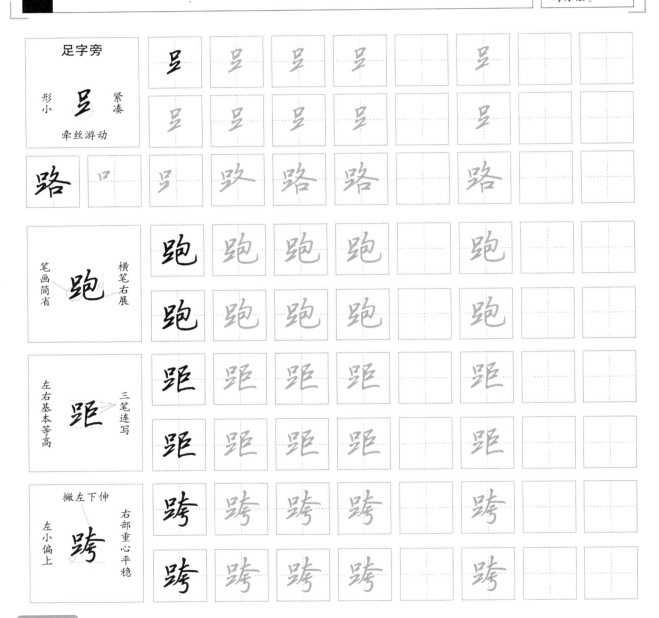

足字旁

①"口"部稍小，竖笔内收。下部笔画简省连写，笔意流畅。

②因多位于字的左侧，故形不宜大。

扫码看视频

训练目标

掌握行楷中足字旁的连写方法。

足字旁

形小 紧凑 牵丝游动

路 口

跑 笔画简省 横笔右展

距 左右基本等高 三笔连写

跨 撇左下伸 右部重心平稳 左小偏上

练字诀窍

化繁为简

书写楷书，无论多么复杂的字形，都不能省略笔画。而书写行楷，可以将笔画变形，复杂笔画简化为简单笔画，增强线条流动感，调节行楷字的行气。

足 → 足

化繁为简

隹字旁

扫码看视频

隹字旁				

①行楷中的隹字旁是借用草写的方式，须注意其行笔顺序。
②四横的排布不要堆砌，要有变化，横画间牵丝连带自然，间距均匀。

训练目标
掌握行楷中隹字旁的连写方法。

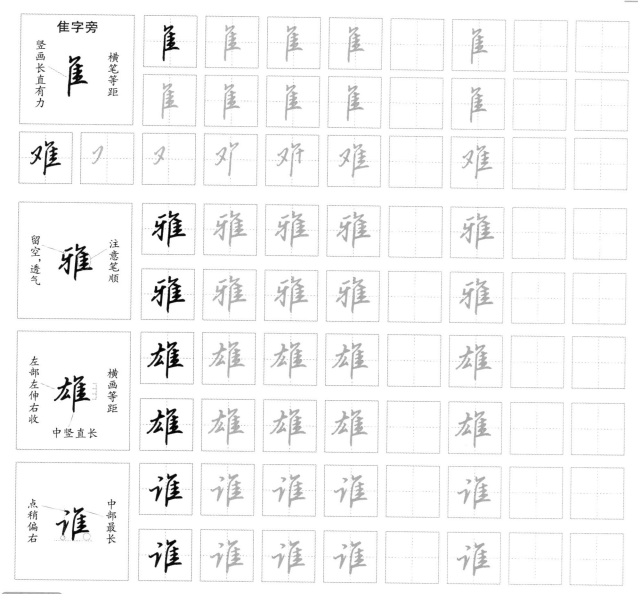

隹字旁
竖画长直有力　横笔等距

留空，透气　注意笔顺

左部左伸右收　横画等距　中竖直长

点稍偏右　中部最长

练字诀窍

主笔 　主笔可以理解为字的"点睛之笔"，是字中最出彩的笔画。这个笔画写好了，字就写成功了一半。最常作为主笔的笔画有长横、垂露竖、悬针竖、斜钩、竖钩、竖弯钩、长撇、长捺等。

53

水字底

| 水字底 | 水 | ①竖钩居中，注意保持左右两边对称，左右部分连写。
②"2"字符与右边撇捺的连接一定要自然，末笔常写作反捺。 | 扫码看视频 | **训练目标**
掌握行楷中水字底的连写方法。 |

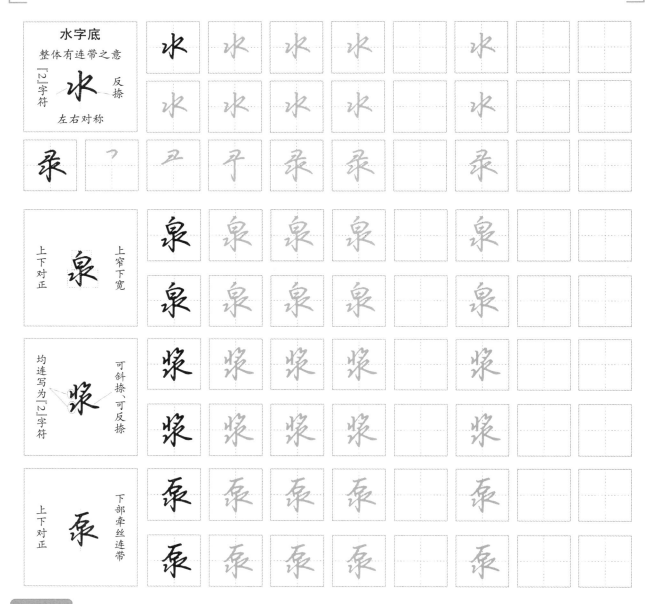

| 水字底 整体有连带之意
『2』字符 水 反捺
左右对称 | 水 | 水 | 水 | 水 | | 水 | | |
| 水 | 水 | 水 | 水 | | 水 | | |

| 录 | ┐ | 录 | 录 | 录 | 录 | | 录 | | |

| 上下对正 泉 上窄下宽 | 泉 | 泉 | 泉 | 泉 | | 泉 | | |
| 泉 | 泉 | 泉 | 泉 | | 泉 | | |

| 均连写为『2』字符 浆 可斜捺、可反捺 | 浆 | 浆 | 浆 | 浆 | | 浆 | | |
| 浆 | 浆 | 浆 | 浆 | | 浆 | | |

| 上下对正 泵 下部牵丝连带 | 泵 | 泵 | 泵 | 泵 | | 泵 | | |
| 泵 | 泵 | 泵 | 泵 | | 泵 | | |

练字诀窍

字的大小、宽窄　　字的美观与否要看整体，而不仅是哪一笔或哪一部分，所以我们在书写时要顾及整体，对字的大小、宽窄根据字形进行适当调整，以使整体自然协调。

竹字头

竹字头	①省略两点，是行楷中竹字头的惯常写法，注意左右部的牵丝连带。 ②须一笔写成，整体左小右稍大，左低右稍高。	扫码看视频	训练目标 掌握行楷中竹字头的连写方法。

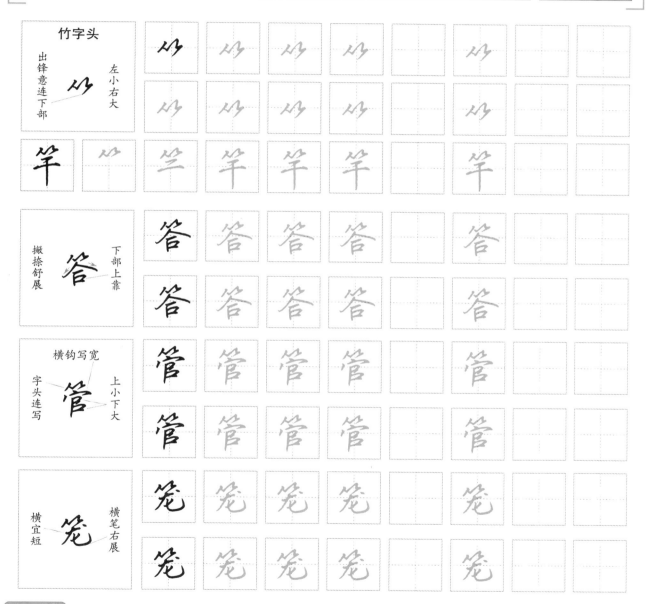

竹字头
出锋意连下部 / 左小右大

竿

答
撇捺舒展 / 下部上靠

管
横钩写宽 / 上小下大 / 字头连写

笼
横宜短 / 横笔右展

练字诀窍

描写与临写

"临书易失古人位置，而多得古人笔意；摹书易得古人位置，而多失古人笔意"，故提倡"描、临"相结合。描红是为了帮助我们掌握字的"形"，临写是为了把握字的"意"。

米字旁

| 米字旁 | 半 | ①点、撇可断可连,由短撇带出短横。横画左伸让右,撇、点改为撇折提以启右,出锋不可过长。
②整体瘦长,左伸右缩。 | 扫码看视频 | 训练目标
掌握行楷中米字旁的连写方法。 |

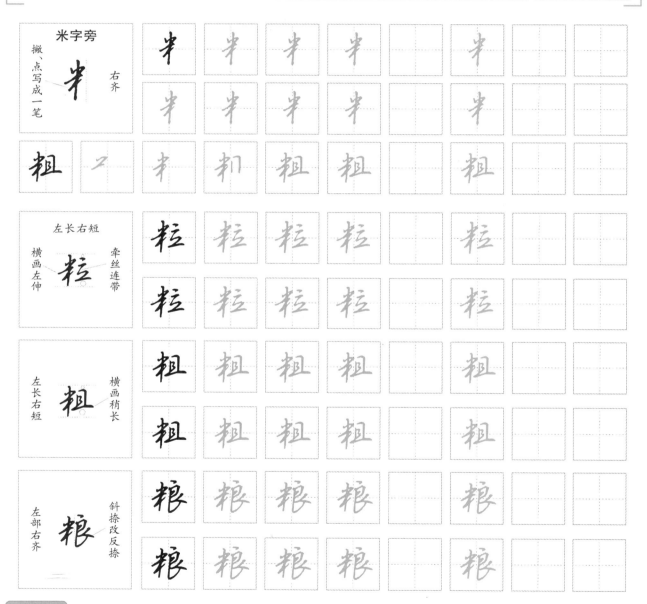

米字旁
撇、点写成一笔 半 右齐

左长右短 粒 牵丝连带
横画左伸

左长右短 粗 横画稍长

左部右齐 粮 斜捺改反捺

练字诀窍

把字写在格子中央

　　在格子中练习的时候,有的人习惯让字上下都碰到格子的框线,有的人习惯从格子的中央开始往下写,有的人一下偏左,一下偏右。这些不好的习惯会使整篇字显得凌乱。所以,我们要养成把字写在格子中央的好习惯。

正 部

正部	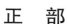 ①先写短横,再写竖弯钩,钩末顺势写横连点,略带草书笔意。 ②行楷"正"部在楷书的基础上对笔画进行了合理的变形和简化,书写时要注意笔顺。	扫码看视频	训练目标 掌握行楷中"正"部的连写方法。

练字诀窍

脱离格线书写行楷　在没有格子的纸上书写,有两点须要注意:①每两个字中间要保留空隙;②书写时,每个字要边写边对齐前一个字,保证左右在一条线上。

明月松间照,清泉石上流。

结构控笔
避让控笔

避让线条

① 由两条圆曲线和一条S线构成。

② 每条曲线均要一笔画成，且不与旁边线条粘连。线条间形成的空间大致均匀。

扫码看视频

训练目标

掌握汉字部件间的避让关系。

线条① 先中间后两边 曲线间相互避让

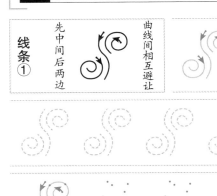

线条② 注意间距 线条不粘连

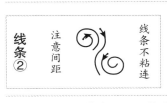

左窄右宽							
左窄右宽 得 竖钩伸展	得	得	得	得		得	
	得	得	得	得		得	
上展下收							
上下对正 泰 横画等距	泰	泰	泰	泰		泰	
	泰	泰	泰	泰		泰	

穿插控笔

①由多条斜线组合而成,须食指与大拇指配合发力带动画斜线。

②注意这些斜线之间是相接关系,不能穿过其他斜线形成相交关系。

训练目标

掌握汉字部件间的穿插关系。

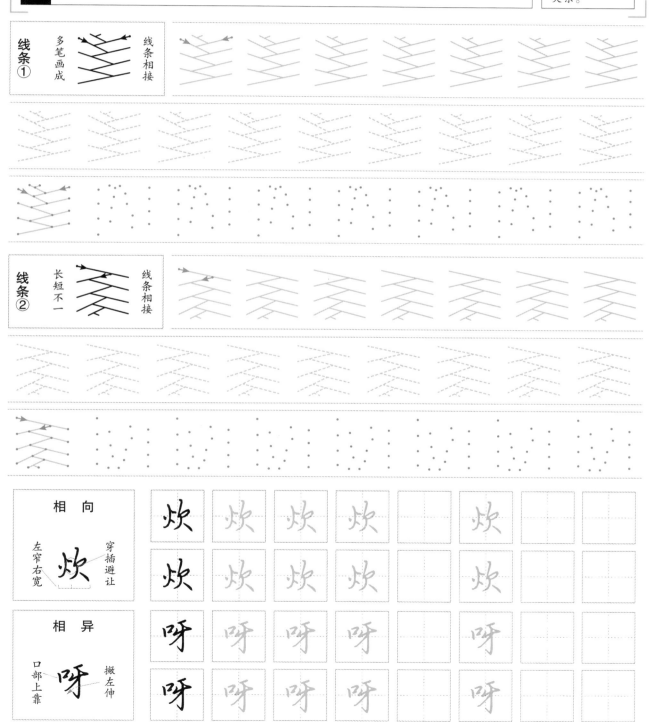

线条① 多笔画成 线条相接

线条② 长短不一 线条相接

相 向 左窄右宽 穿插避让 炊

相 异 口部上靠 撇左伸 呀

疏密控笔

密集线条

①手腕定点,通过腕部的横向移动画横线,再通过食指发力从上到下画竖线。

②两条横线要画直,起笔和收笔对齐。中间的竖线较密,不能歪斜、粘连。

扫码看视频

训练目标

掌握汉字笔画的疏密规律。

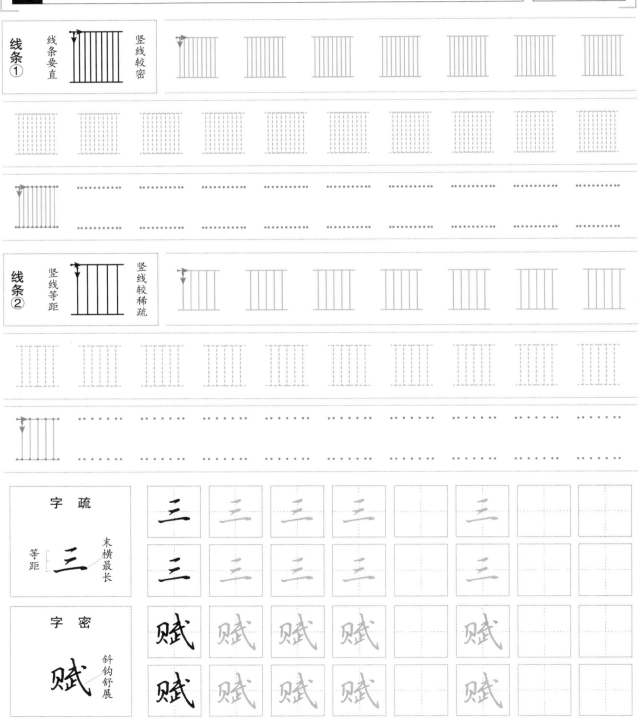

线条① 线条要直 竖线较密

线条② 竖线等距 竖线较稀疏

字疏 等距 三 末横最长

字密 赋 斜钩舒展

中宫变化控笔

中宫控笔线条

①先手腕定点,摆动腕部向右运笔画直线。画竖线则主要由食指发力推动笔尖向下。

②横线要平,竖线要直,横竖相互垂直。注意要匀速画线条。

扫码看视频

训练目标

掌握不同汉字的中宫变化规律。

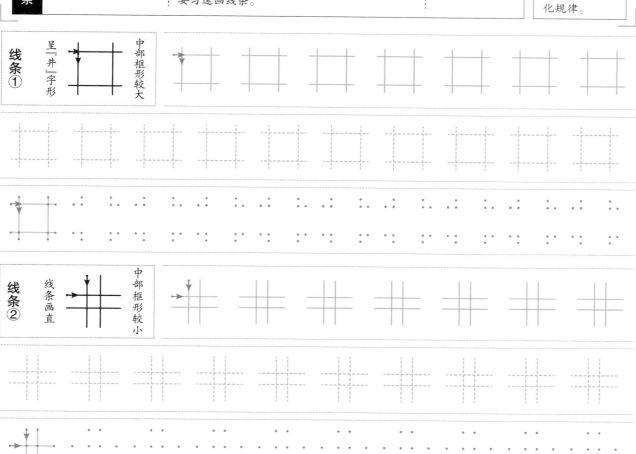

线条① 呈『井』字形 中部框形较大

线条② 线条画直 中部框形较小

中宫收紧

竖画居中 横笔等距

中宫收紧

横画等距

竖居中线 平行等距

图书在版编目(CIP)数据

行楷入门·控笔训练 / 华夏万卷编；吴玉生书. ——
上海：上海交通大学出版社，2022.5（2023.2重印）
　ISBN 978-7-313-26648-4

　Ⅰ.①行…　Ⅱ.①华…　②吴…　Ⅲ.①行楷—书法
Ⅳ.①J292.113.3

　中国版本图书馆CIP数据核字(2022)第036855号

行楷入门·控笔训练
XINGKAI RUMEN·KONGBI XUNLIAN
华夏万卷 编　吴玉生 书

出版发行：上海交通大学出版社		地　　址：上海市番禺路951号		
邮政编码：200030		电　　话：021-64071208		
印　　刷：成都祥华印务有限责任公司		经　　销：全国新华书店		
开　　本：889mm×1194mm　1/16		印　　张：4		
字　　数：96千字				
版　　次：2022年5月第1版		印　　次：2023年2月第3次印刷		
书　　号：ISBN 978-7-313-26648-4				
定　　价：24.00元				